荣宝斋画谱题词

画谱的刊行，我们拍掌欢迎。

近代作画的不读书，不画谱
是例外，好像作诗词的不读唐
诗三百首和白香词谱是例外
一样。古人说，不以规矩不能成
方圆，这话讲出了真理。就
是我们搞绘画的学问要老实，
先搞基本训练讨便宜走捷径
是不能成为大器的。荣宝斋
画谱保留了中国历代书画的传
统，又显额到各时代的流派，且
着重具有生活气息，而制作
者又保现代名手，可以省去说他
的水平大大超过旧谱以此
值得欢迎，值得介绍。祝谱
学就生，说画学大发展！

陈毅
一九六三年一月

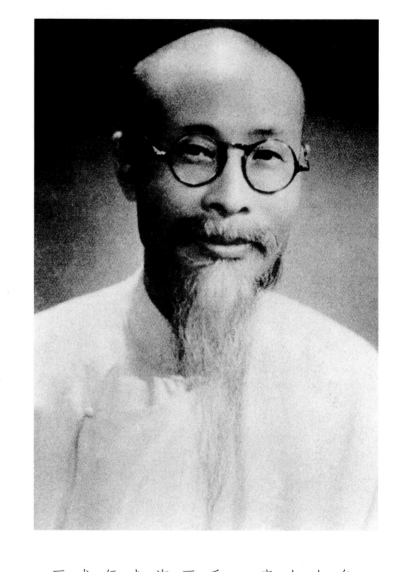

汤定之（一八七八—一九四八）原
名汤涤，号乐孙，别署太平湖客、双于道
人、觉迟居士等。江苏武进（今常州）
人。汤贻汾曾孙。

曾任广东水师提督府文
案、水师学堂教席，北平审计院秘书。
一九一五年任北京女子高等师范学校图画
手工专修科教师，兼宣南画社、北京大学
画法研究会、北平艺专导师。晚年寓居上
海。善画山水、花卉，山水学李流芳，
尤长浅绛，擅画水墨松石竹梅。工书，隶
行并佳，融唐人小行书及明人尺牍。善相
术，自谓相法第一，诗第二，隶书第三，
画第四。

荣宝斋画谱

山水花鸟部分

汤定之 绘

荣宝斋出版社

北京

图书在版编目（CIP）数据

荣宝斋画谱．224，汤定之绘山水花鸟部分／汤定之绘．
—北京：荣宝斋出版社，2019.9
ISBN 978-7-5003-2182-8

Ⅰ.①荣… Ⅱ.①汤… Ⅲ.①山水画－作品集－中国
－现代②花鸟画－作品集－中国－现代 Ⅳ.①J212

中国版本图书馆CIP数据核字(2019)第152819号

RONGBAOZHAI HUAPU (224) TANG DINGZHI HUI SHANSHUI HUANIAO BUFEN

荣宝斋画谱 （224） 汤定之绘山水花鸟部分

作　　　者：汤定之
编辑出版发行：荣寶斋出版社
地　　　址：北京市西城区琉璃厂西街19号
邮 政 编 码：100052
制　　　版：北京兴裕时尚印刷有限公司
印　　　刷：廊坊市佳艺印务有限公司

开本：787毫米×1092毫米　1/8　印张：6
版次：2019年9月第1版　　印次：2019年9月第1次印刷
印数：0001－3000　　定价：48.00元

老采西山薇 贞士古为镜
——民国画家汤定之的人与艺

张 楠

汤定之，原名向，因慕石涛大涤子之名，改名涤，字定之。生于清光绪四年（一八七八）。先祖为南京殉节的汤贞愍公。汤贻汾有琴隐园，汤定之别署琴隐后人。因其在北平时寓居太平湖畔，又号『太平湖客』。其蓄须飘然，如《左传》『于思于思，弃甲复来』之句，号双于道人。室名颇多，有画梅楼、茗闲堂、云视楼、砚还斋、荣学斋等。

幼年父亲辞世，母亲贾氏擅长书法，汤定之作画，启迪于此。弱冠之年极精魏碑。表兄庄蕴宽辛亥革命时曾任江苏都督，赞曰『他日传汤氏家业者，定之表弟也』。光绪末年应表兄之邀赴广州任过广东水师提督李准的幕僚和水师学堂教席，教授书法，落纸烟云，示范有度。

宣统三年（一九一一）汤定之迁居北京。一九一四年汤定之应北京女子师范学校校长姚茫父之邀，与陈师曾一起教授书法。一九一五年，时任司法部次长的余绍宋发起成立『宣南画社』，拜同年入京的汤定之为导师，教习绘画。又两年画社同仁刘崧生、刘子楷、林宰平及刘道铿、强刊发其润例，求者纷纷，声名鹊起，和萧谦中、萧俊贤、陈半丁被誉为『北方四名家』。

一九一八年二月二十二日，北京大学校长蔡元培提倡美育救国，发起成立了『北大画法研究会』，聘请校外专家汤定之与陈师曾、徐悲鸿、金城、胡佩衡一起为导师，组成业余习画团体。

一九一八年四月一五日，北京艺术学校成立，时任校长的郑锦，因慕汤定之名聘其为国画教授。

一九一九年，内务部古物陈列所开始清点清宫各类文物，因汤定之精于鉴定，受聘参与编纂《内务部古物陈列所书画目录》。通过编纂目录，鉴定古代书画，汤定之饱览历代名作，大开眼界，绘风直追宋元。

一九二〇年，金城联合陈师曾、周肇祥等，在民国总统徐世昌的支持下，创立中国画学研究会。

汤定之与其他骨干成员陈师曾、贺履之、胡佩衡等纷纷入会。

一九二六年九月金城去世，其入室弟子都取『湖』字为号，成立『湖社』，许多著名画家如齐白石、王雪涛、方药雨、贺良朴、吴镜汀、胡佩衡、汪慎生等也相继参加。汤定之也参与其中。

一九三三年，汤定之寓居上海胶州路，艺术高度成熟。他静心作画，很少参加非艺术的社会活动。他不迎合流行趣味与市场潮流，坚持曲高和寡，拒绝大众化路线。

『盖文自南来，仍以卖画为生』，而此间习尚，画喜吴待秋，或抚吴昌硕、王一亭，如文宗其先德者。马叙伦《石屋余沈》中提到格不能行，故月入不足赡养，然近年生涯诐诐。』一九三六年，十月二十三日中国画会第六届绘画展览会在大新公司举行，汤定之参展花卉被《时事新报》赞与吴湖帆的荷花、萧俊贤的山水、齐白石的虾、徐悲鸿的鹰『允称杰作』。『抗战』期间汤定之不忍写破碎河山投买客之好，卖画甚少，生活日窘。一九三八年，沦陷时期梁鸿志为南京伪政府傀儡，托人以重金请画《还都图》遭到他的严辞拒绝。汤尔和有意效其北上，并从此写松以明志。晚年不幸得喉癌，于一九四八年驾鹤仙去。

汤定之性豪爽，喜交游，过往甚密者有庄蕴宽、刘崧生、林宰平、萧俊贤、萧谦中、陈半丁、陈师曾、贺履之、马叙伦、姚茫父、黄炎培、陈叔同、叶恭绰等一时名士，民初入世弟子多有名人，如余绍宋、叶公超、梅兰芳、程砚秋、蒋复聪等。

胡佩衡的《画史稿》、陆丹林的《枫园画友露》、俞剑华《中国美术家人名辞典》三书中一致赞誉汤定之『山水学李流芳，以气韵清幽见重于世，又善墨梅，竹石松柏，用笔古雅，自成一家。画法隶行并佳。高风亮节，淡泊一生。』汤定之却自认为其生平相法第一，隶书次之，画又次之。此论法与齐白石自认为『诗第一，印第二，字第三，画第四』，章太炎自认为『医学第一』的自谦之词，有异曲同工之妙。

汤定之书法初宗米、苏，后工北碑、汉隶。后脱前人窠臼，自成一家。遒劲秀拔，神采雍容。隶书汉碑，宗《尹宙碑》《华山庙碑》笔画方折，古雅朴实，力透纸背。在扇面题跋上他常题诗以核桃大小的行书隶书书，尤为精绝。画面题跋以行书为常见，清逸的行笔风格与清新脱俗的画面相得益彰。但后因画名盖过书名，后人不知其书法造诣。

汤定之绘画受家学影响深厚，又不为家法所限制，后师古人、师造化，亦不傍人门户，另辟新境，自成一家。《贵阳姚茫父、武进汤定之、常熟杨无恙三家书画集》画集前有徐森玉序言『定之不为家法所囿，独往独来，自成蹊径，晚年画松，笔力横绝一时，不失之野，苍秀奇绝，酷似其人；仕女不经见，雅韵欲流，高才固多能事』。汤定之少年喜画仕女人物，远宗唐人笔法，但加以己意，更为典雅瑰丽，流传后世仕女作品稀缺。三十七岁后专精山水，山水布局清新，结构精美，晚年写松、竹、梅等花卉，颇见功力。时人称其『神韵凌然，去俗远矣。』

余绍宋论汤定之『多学烟客、圆照。极蓬勃郁密之致。偶在画社挥毫，仍事临摹。不妄自立章法。如是者两年，画大进，意趣忽变，喜学鹿林蓬心。既又作精细之笔，设色尤妙，然绝不做青绿山水也。昔日先生喜用秃毫，至是必用新颖。偶学其曾大父贞愍公之体制。意境笔墨俨然逼真，信渊源之有自矣。近四年来，益趋苍老，多学明季诸贤，最近则写梅兰为多。偶作山水苍老挺拔，非时史所能及。……又先生近作意趣奔放，妙合自然，一挥数纸，不复更事临摹。时人因有訾其草率者，非真知先生者也。余相从作画十有余年，书画造诣最深。』[三]此跋语可知汤定之书画艺术来源，其画看似信手拈来，但绝不草率，书画造诣颇深。

汤定之的山水中，充满文人书卷气息，不喜欢着色，作画仅凭一碗水、一池墨、一支笔。汤定之山水早年多临摹，受『新安画派』影响较深。早年山水画如《仿青溪、李檀园山水轴》，得程正揆、李流芳之法。程正揆，笔墨枯劲简老，结构随意。李流芳，山水随手写景，笔端清秀，富有生气。二人主张画贵简，不贵繁，山水既师造化又重传统，与汤定之绘画提倡相一致。友人若婴曾谈汤定之山水画：『君有胸中千仞岗，笑看人海总微茫。相期十步寻芳草，拄杖青山话夕阳。』[三]可见汤定之胸中有丘壑，无论深山大壑，重峦叠嶂，平林远岫，板桥流水，皆能蕴藉含蓄，虚实变化。其山水都以中锋用笔，干湿浓淡，轻重转折，变化自然。

汤定之早年不画花卉，因应酬多，不好薄人面子。即席作山水实为难事，五十岁后始作花卉翎毛。花卉中写梅最难，汤定之的梅花冷艳挺拔，毫不吃力，章法新颖奇趣，传世梅花作品也以墨梅为主。收藏家陈汉第称他为『松梅圣手』。鲁迅与郑振铎编《北平笺谱》中也收入汤定之为静文斋所绘梅花笺。《青鹤》杂志刊登伯夔《为众异题定之画梅》评价汤定之梅花道：『点缀繁枝着意新，绝怜幽独此花身。空香霭手无开落，长傍诗人作好春。』正道出梅花幽独自怜与画家内心追求的恬淡人生相一致。汤定之自称自己是『梅花侍者』，并刻有此印。还有『梅花似我』『一生知己是梅花』『梅花别驾』的印章，并将自己的画室定为『画梅楼』，可见其对梅花的喜爱。

汤定之寓居上海后画松尤多，自认为平生得意之作。曾自诩写松无出右者，并刻印『天下几人画古松』。所作松树干苍老、虬曲，傲然迎风独立，且翔麟乘空之势。针长而稀者，更属神来之笔。凡绘巨松，便铺纸于地，蹲身悬腕，直挥横扫，似很凌乱，旁观者徒觉错综复杂。点染之间，松树形态自然呈现。扎实的书法功力，以书入画，做到笔笔有来历。汤定之谈画松『其形得力于书法，神韵得

之于山水』一语道破『书画同源』『外师造化中得心源』的真理。其曾在所画《苍松横披》图中题：『鳞鬣如有声，饥蛟对相语。笔底千尺云，晴窗走雷雨。』这是明人吴承恩所题《画松》一诗。诗人写画笔下的松树，可谓绘形绘声，气势飞动，如蛟龙呼啸、饥蛟对语。弥漫于松间的千尺云气，似乎也在晴窗之下走射雷雨。诗画珠联璧合，诗中自有汤定之画松的气势如宏。

汤定之并无画学理论的相关著述，仅见《湖社月刊》四三期登载一篇《汤定之谈话笔记》：『仆画无师承。亦不喜讲宗派。兴之挥洒。雅不愿为古人门径所拘。然根底未深，所见名迹不广，又无良师益友，久之恐流入荒率一路故取明季以来，仆所崇拜而以为可以企及者，如李长蘅、程梦阳、吴梅村、查士标、黄小松一流，大都清逸绝俗，笔有性灵，且流传真迹较多，便于取则。若石涛、石溪其人，胸有奇气，功力既深，变化又多，断非学力所可至者，仆亦不愿苦心力而为之奴隶。云林曰，画以为吾胸中逸气耳，诚为千古不易之言。诸君画，笔非不清雅，特画法未尽明了。用笔用墨又欠讲究。仆以为学画须分两时期，其始根基未立，当于芥子园着手，若树石苔点皴法，确有门径，然后再事临摹，临摹之法，莫若以娄东一派入手，以其最正当而无流弊也。』汤定之认为学画者需从芥子园入手，进而临取诸家的思路，与民国时期北京画家所倡导取法于古的思想相一致。

其他真知灼见散见于学生余绍宋的日记中。如一九一七年二月二十二日的日记中载：『定师教以勿好奇，勿间断，勿见异思迁，则画无不成。因思读书作人固不若是，不敢拜嘉。』论画手卷布置章法，『须有层次，须有掩映是第一难事。犹之画折枝花卉章法亦甚难。今人画花卉大率先画成一花，在于后面加一花，极多三层便算了事。其中极无掩映交柯，毫不足观。若画手卷亦如此益不成章法矣。』论画法『定之师谓作画须从难处逆行方有进境，方有深味。此语大可寻探，然十分用功不能知，不能道也。』可见汤定之不光对于绘画章法布局有深入理解，更对画理、画境有自己独特的认识。

汤定之出身仕宦之家，长于『忠孝节义』之门，汤氏一门无不敦品励行、操守清高。一生淡泊名利，自甘清苦。不凭借家世余荫，或依托学生人脉，只精于书画研习，更突显其超卓的品德。陈诗《题汤贞感公小像》追慕对汤定之的品行与画艺，赞曰『老采西山薇，贞士古为镜』。汤定之广益多师，游历南北，师法造化，山水自成一格，梅兰竹菊，格局不凡；画松则气势凌然，笔笔如刀，前无古人。近百年画史上，汤定之可列入『约以致精，博以穷变』者。今年适逢汤定之一四十周年诞辰，重新对这样一位民国大画家加以研究，重新认识，实在非常必要。

[一] 《余绍宋日记》北京图书馆出版社，二〇〇三年

[二] 若婴题《汤定之赠山水画》，《人文月刊》，一九三四年第五期。

目 录

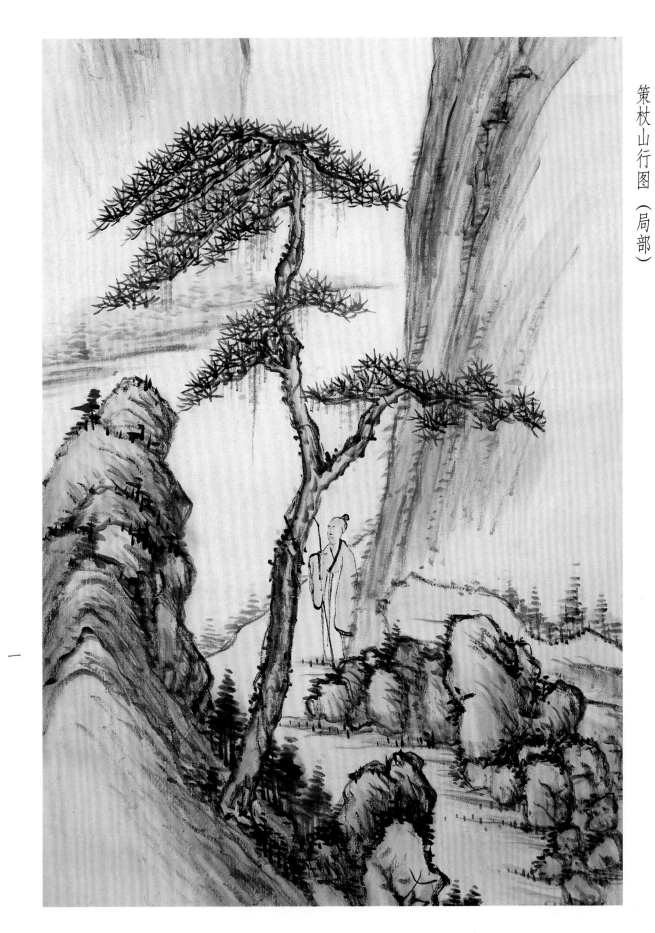

策杖山行图（局部）

策杖山行图

辛卯先生正 曼多庵之九泊陶十之
画于白门之年门之后诺屏

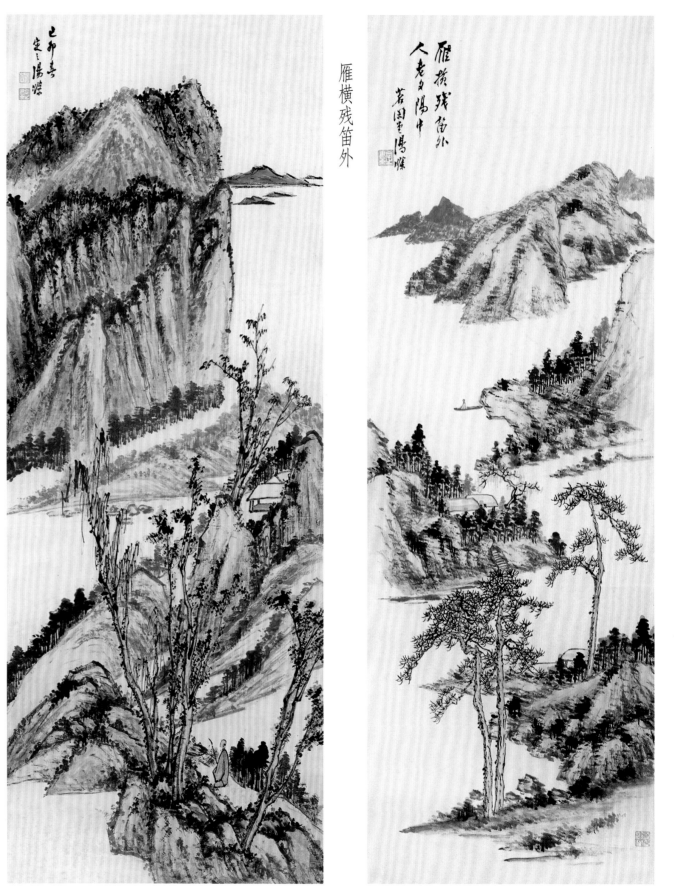

山居图

雁横残笛外

二

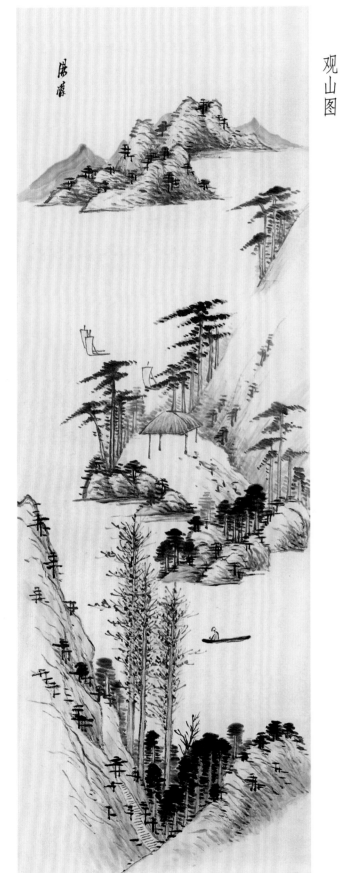

观山图

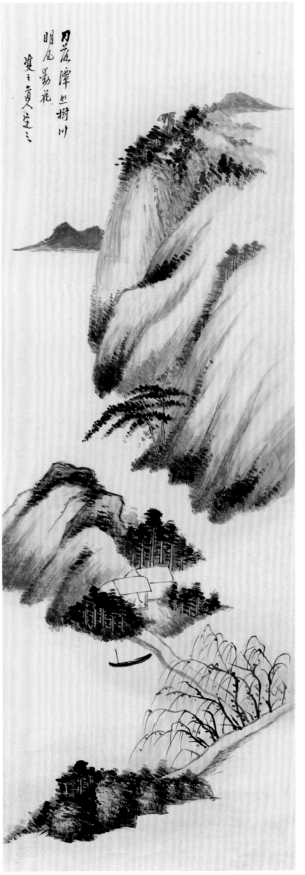

月落潭照树

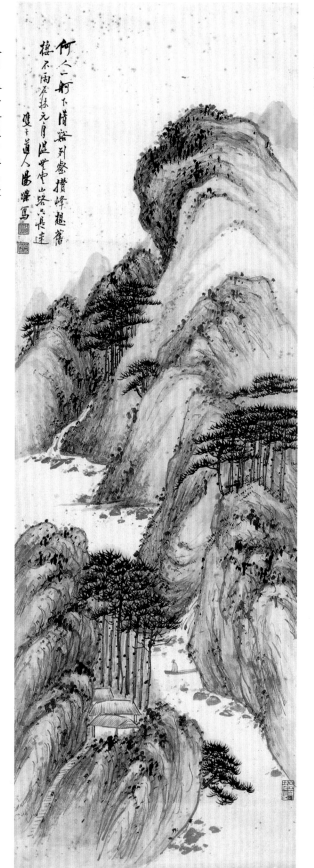

何人一舸下清溪

何人一舸下清溪别愁攒峰越旧橹不雨疑起元月从此向山路六悬连

瘦竹道人潘缨写

观瀑图

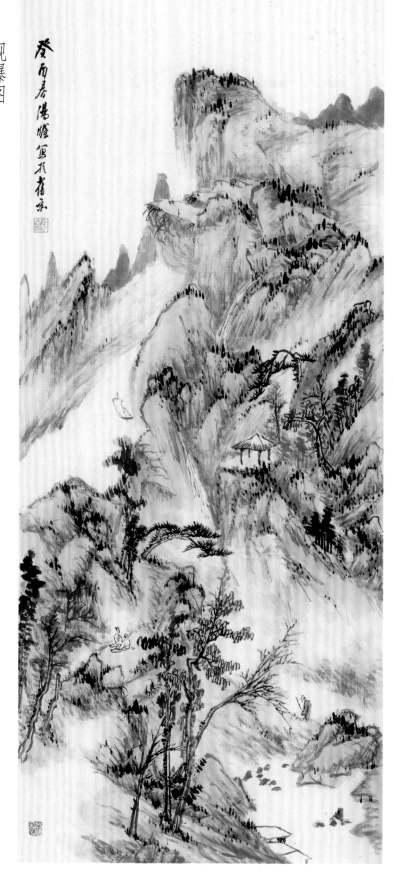

癸酉春潘缨写於春草

四

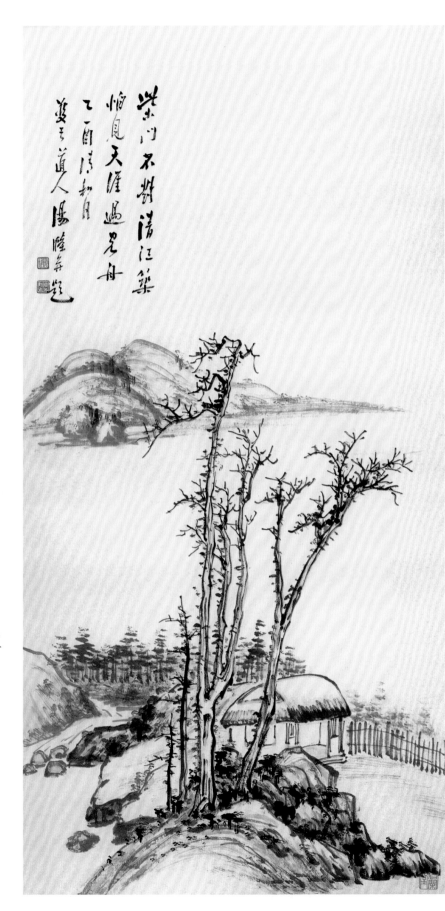

迸水激幽石

迸水激幽石 细草喝（？）落冷风夕
遶具琴筑与南丰鞋
松隐……华中渔

柴门不对清江筑

柴门不对清江筑
帜自天涯过此舟
乙酉清和月
遯云道人冯隆……题

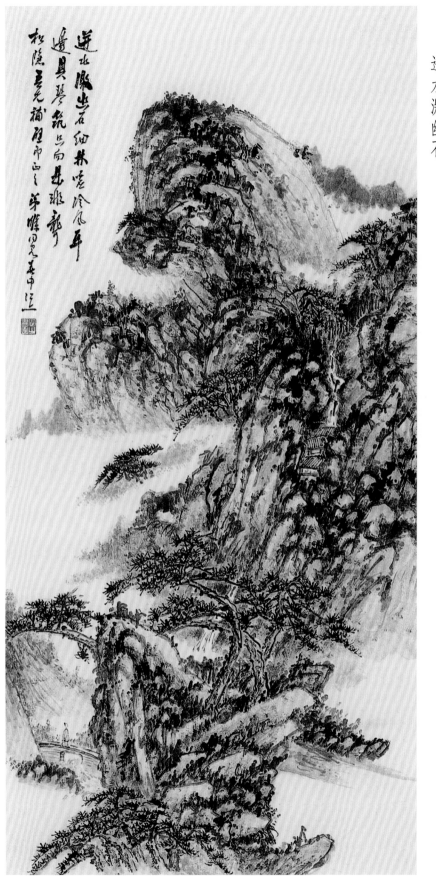

幽居图

春山图

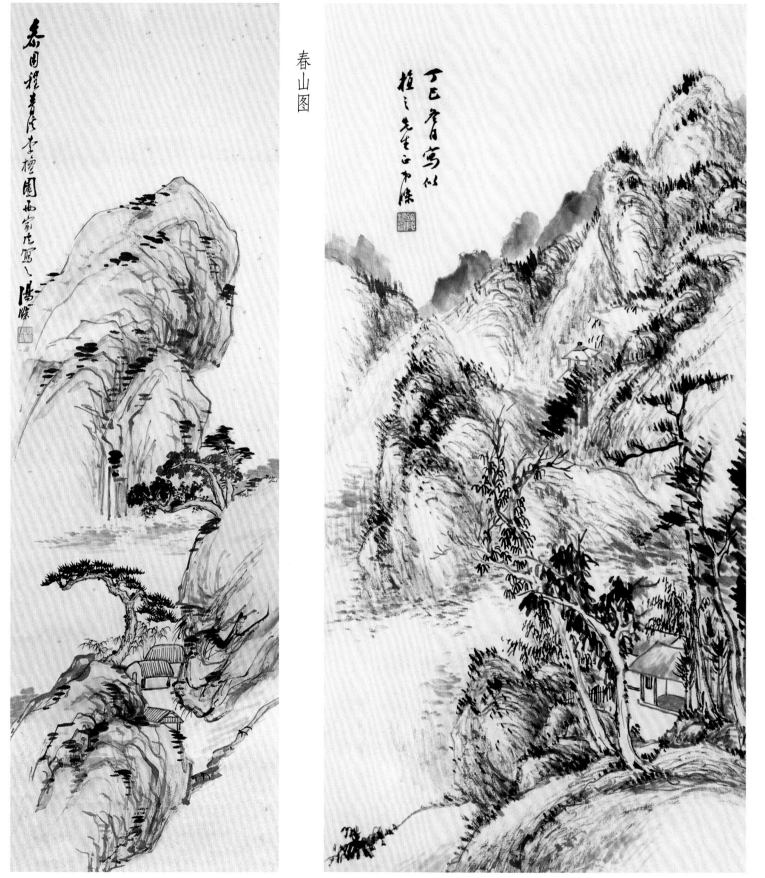

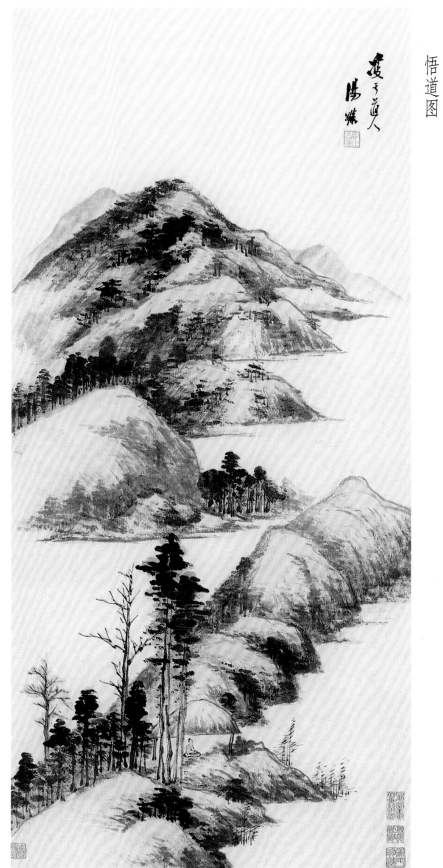

霞子道人
陽 [印]

悟道图

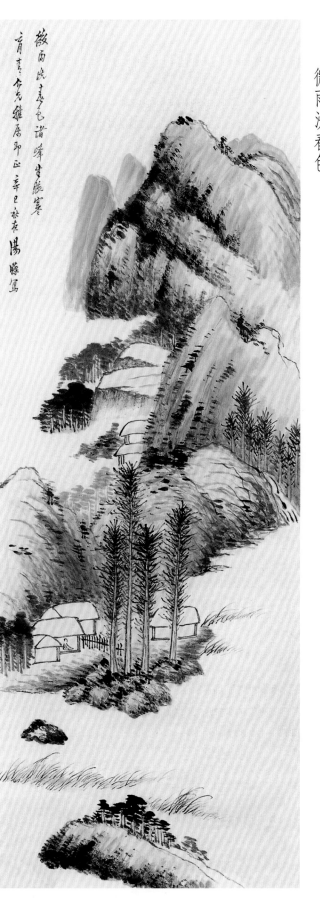

微雨浥春色诸峰生晓寒
育壶亭先雜居即正 辛巳恭春 陽 [印] 寫

微雨洗春色

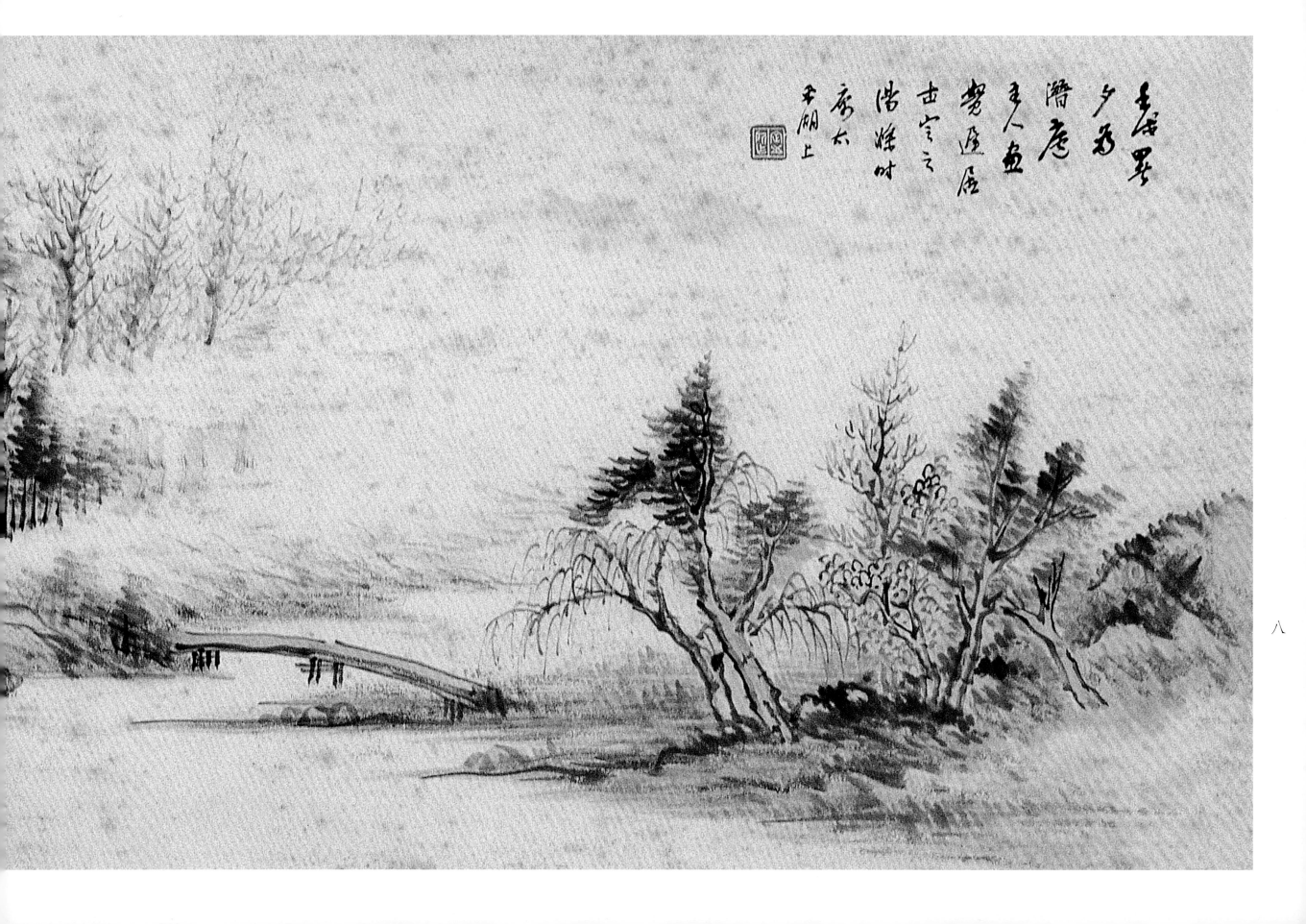

八

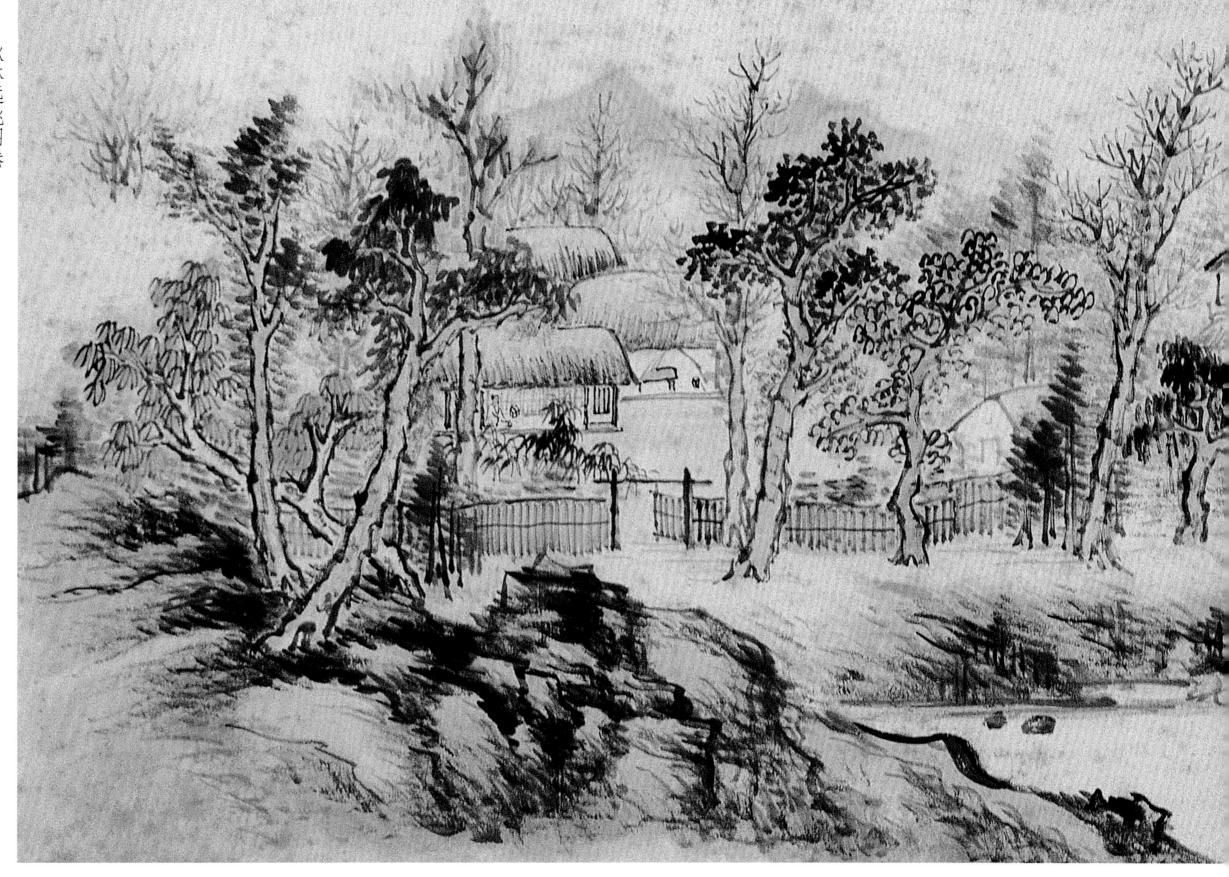

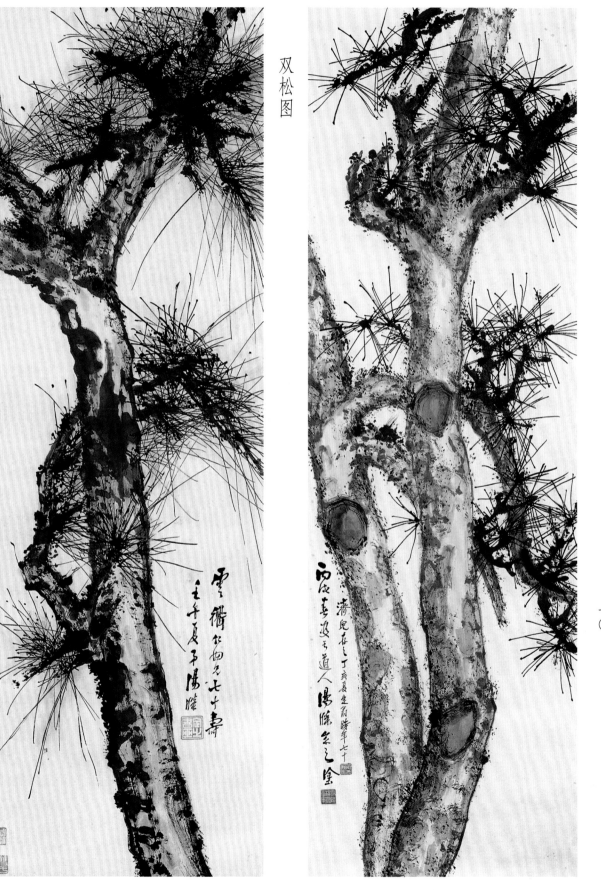

虬枝图

双松图

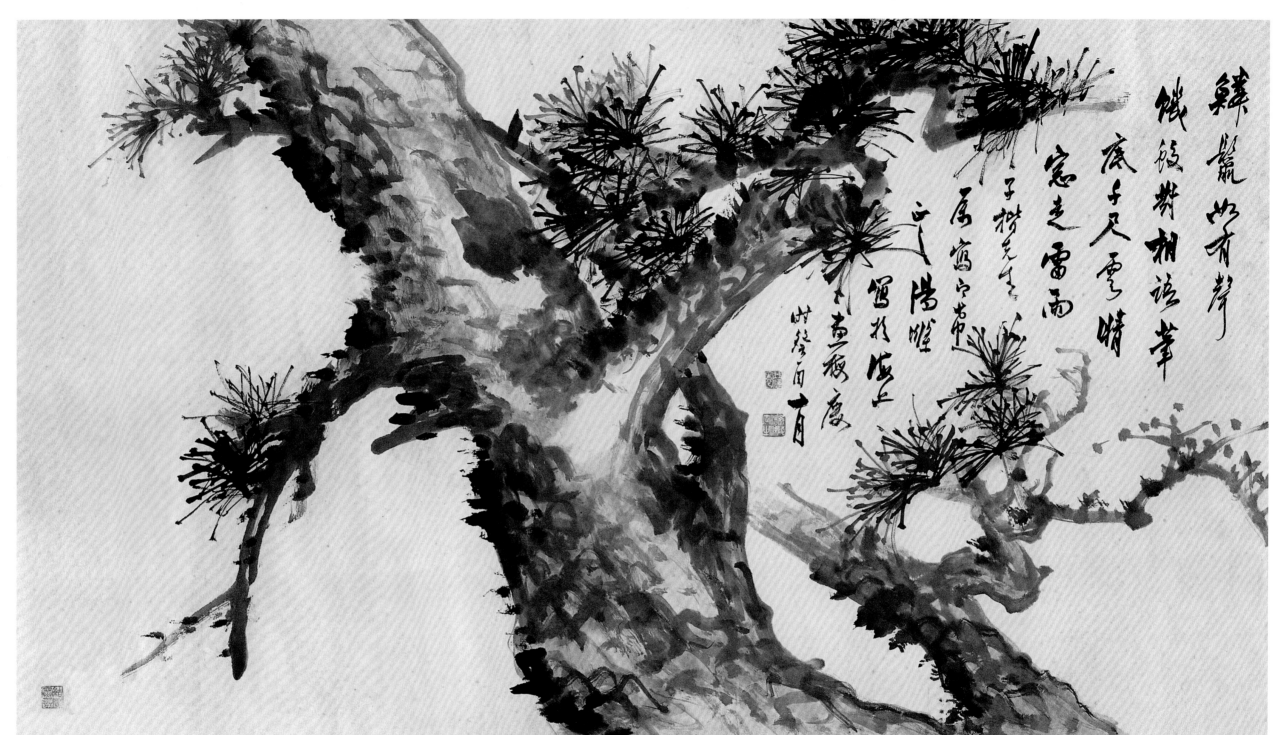

鳞鬣如有声
饿蛟斜相语草
底子尺雪晴
忽走雷雨
子树先生
厚厚不常
之阳暖
雪挂枝上
本画一窥庵
时癸酉有

一一

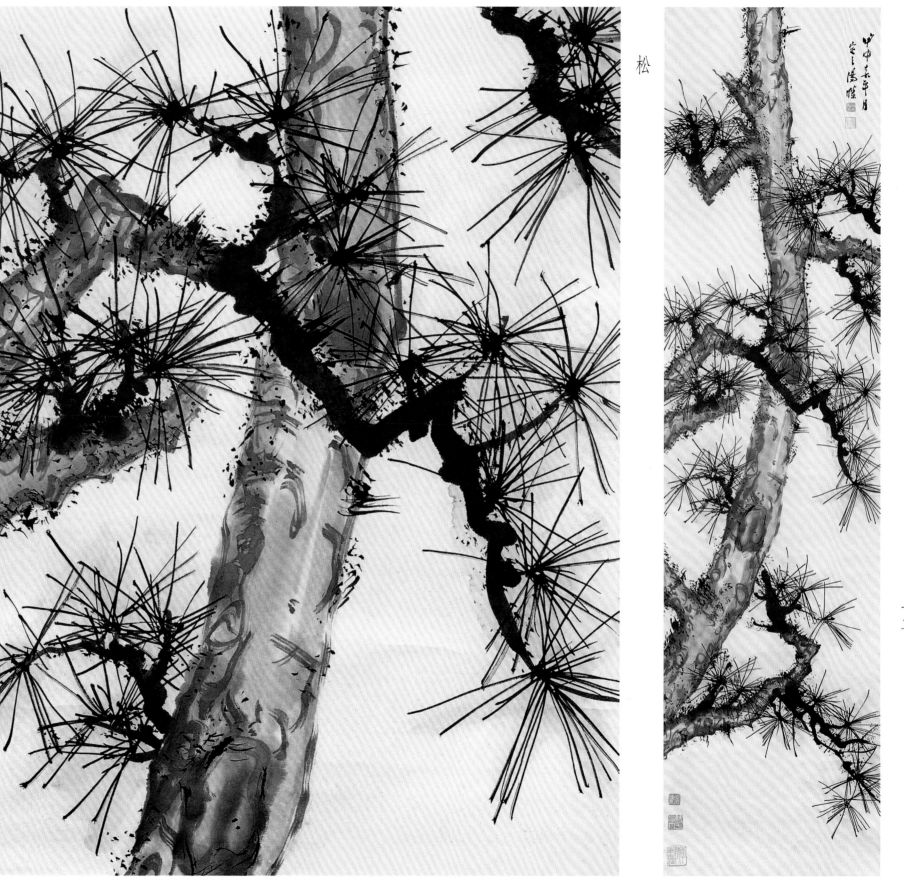

松（局部）

松

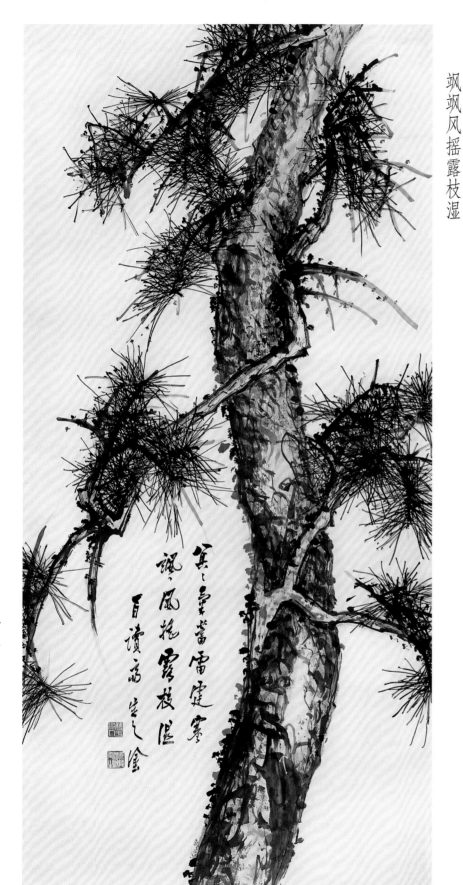

飒飒风摇露枝湿

饥蛟对相语

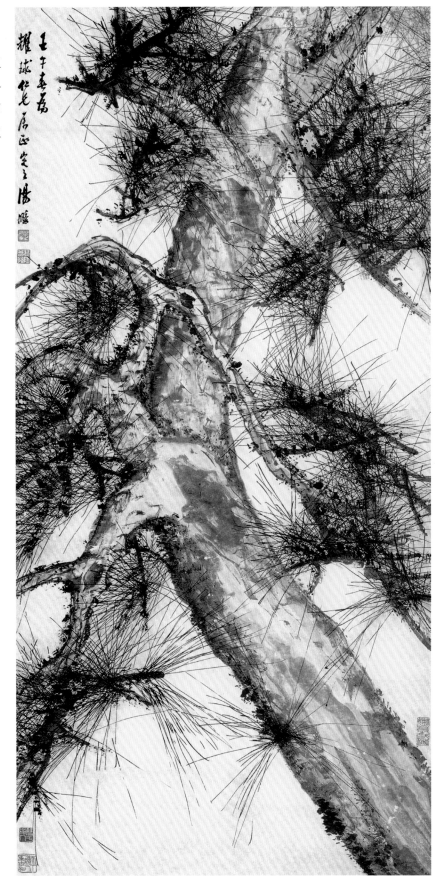

苍松如盖

壬午春为耀球仁兄正之居正堂主陈晞

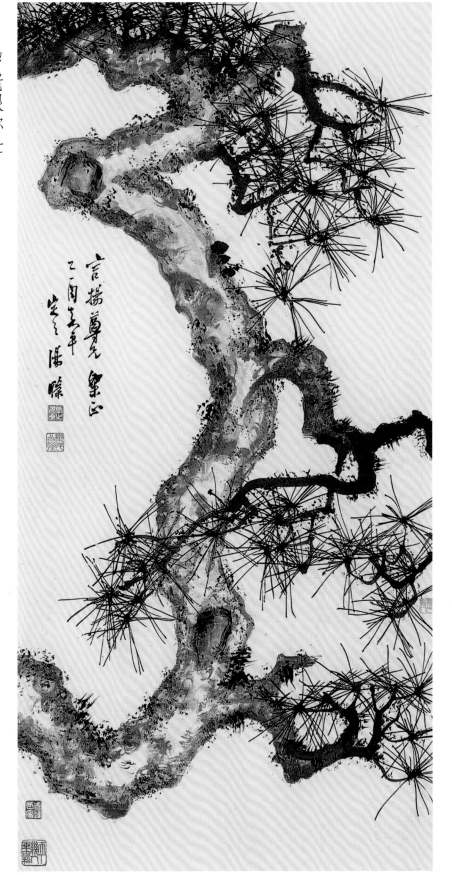

岁老根弥壮

言揣尊兄正乙酉冬生之陈晞

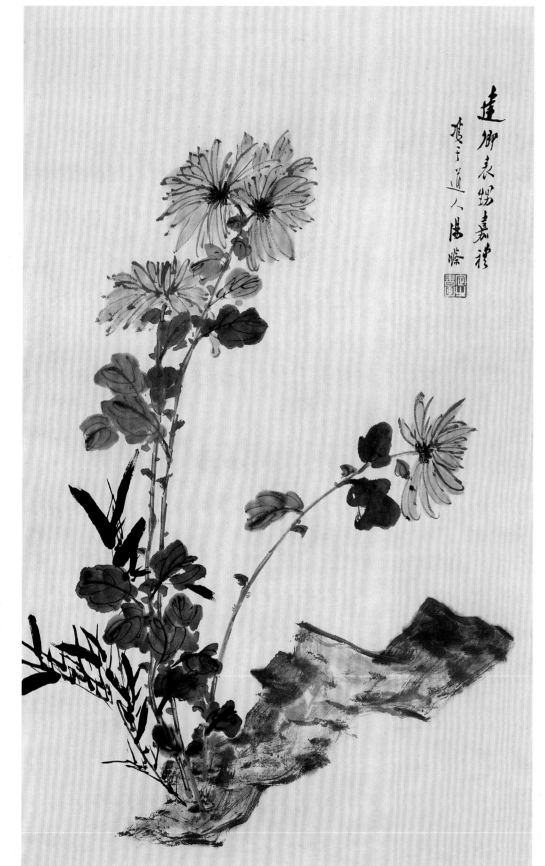

一五

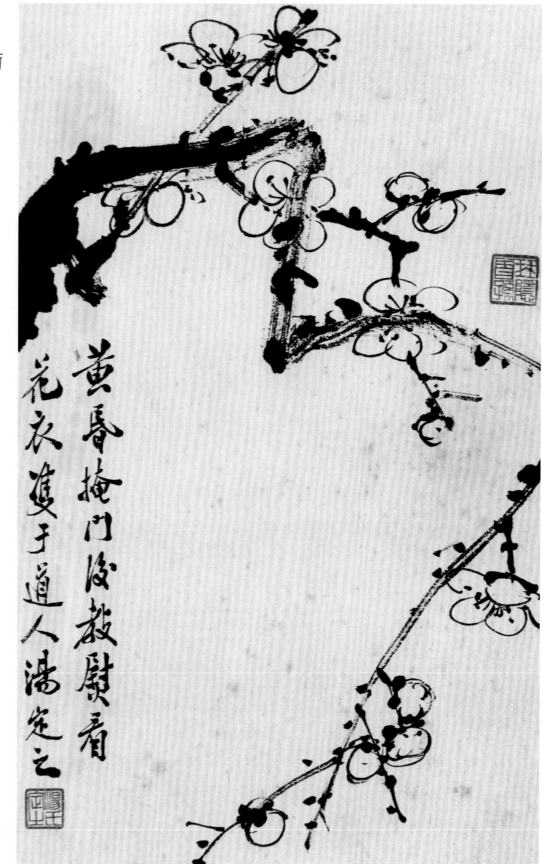

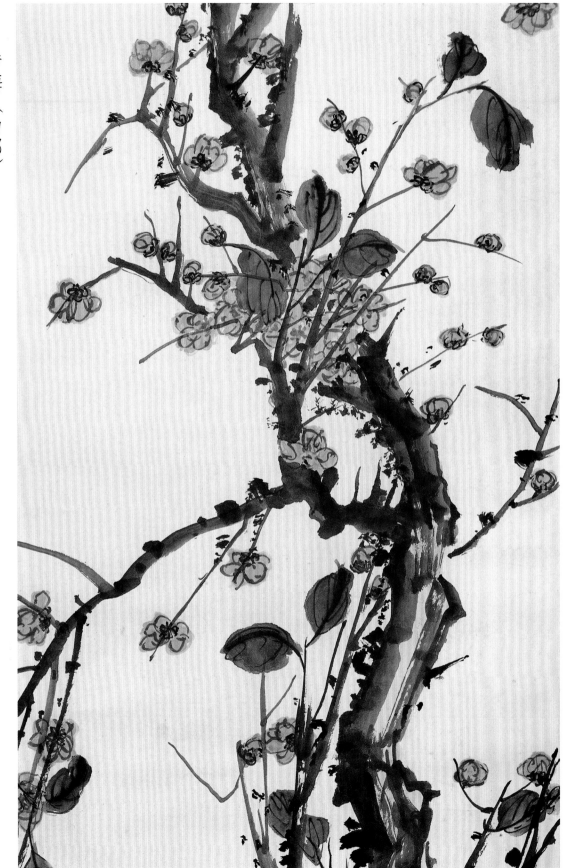

腊梅（局部）

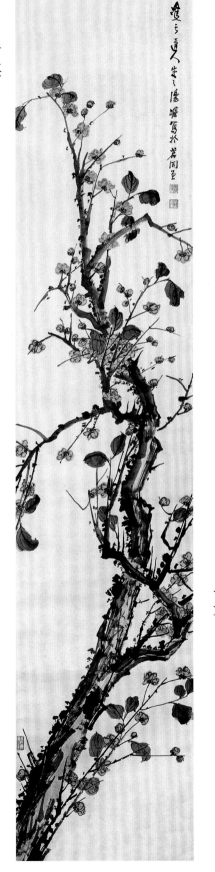

腊梅

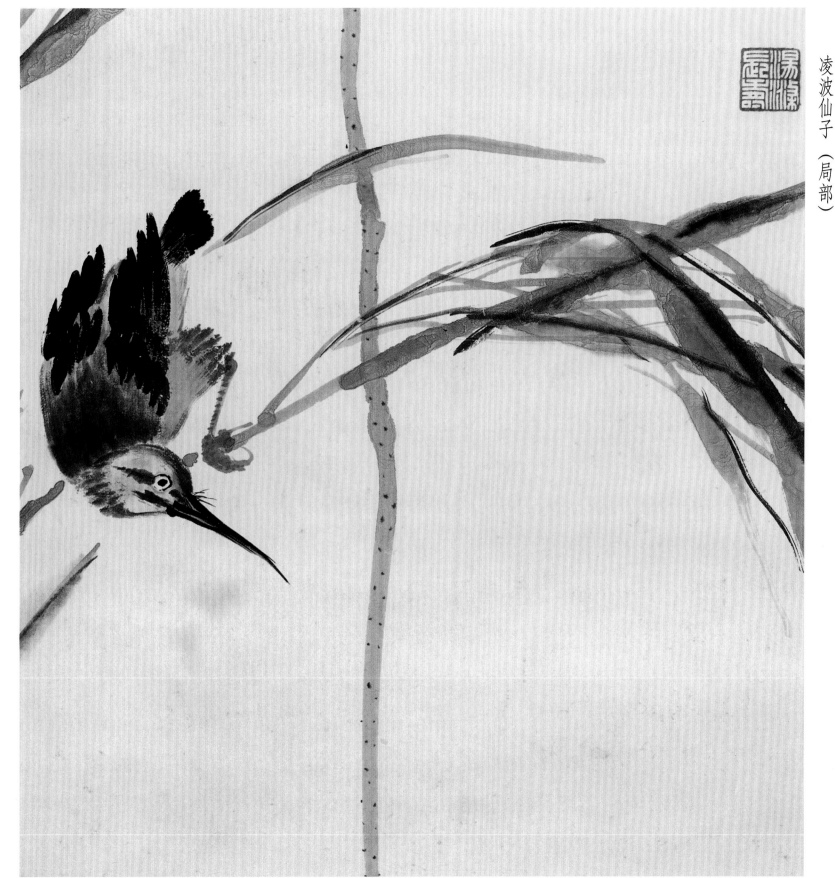

凌波仙子（局部）

凌波仙子

一七

凌波仙子

猫

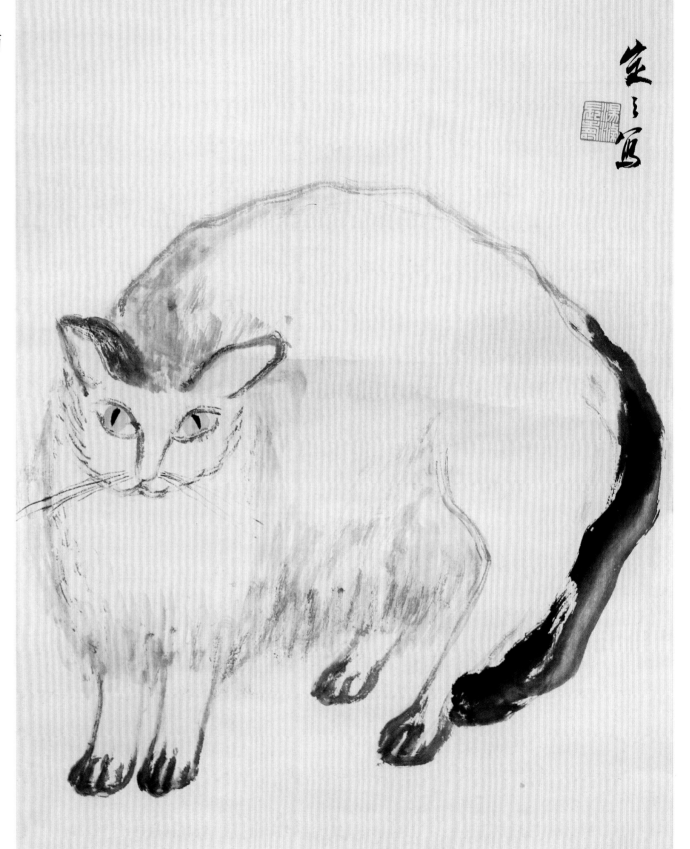

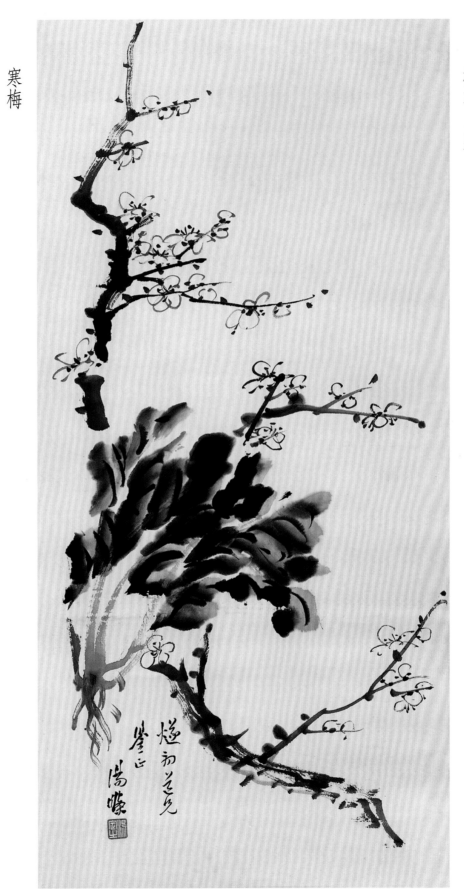

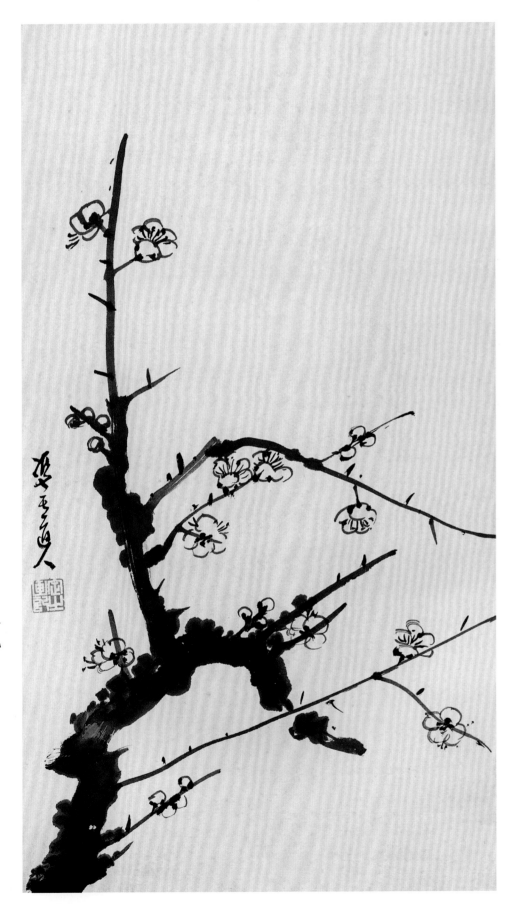

一九

观瀑图

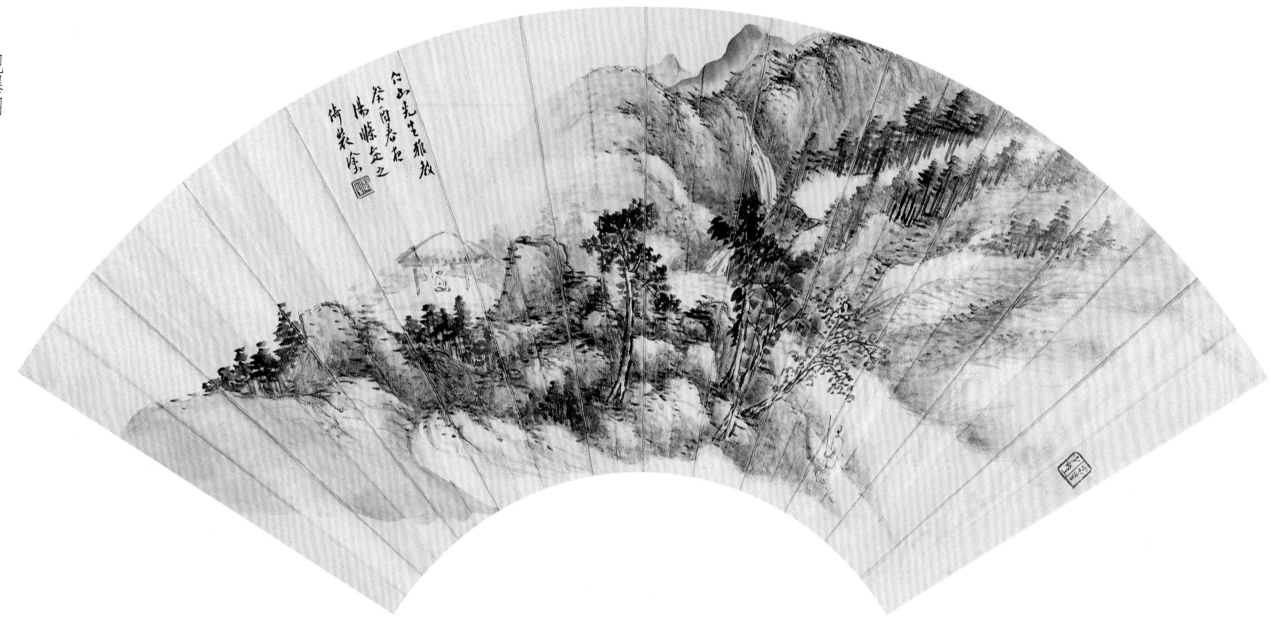

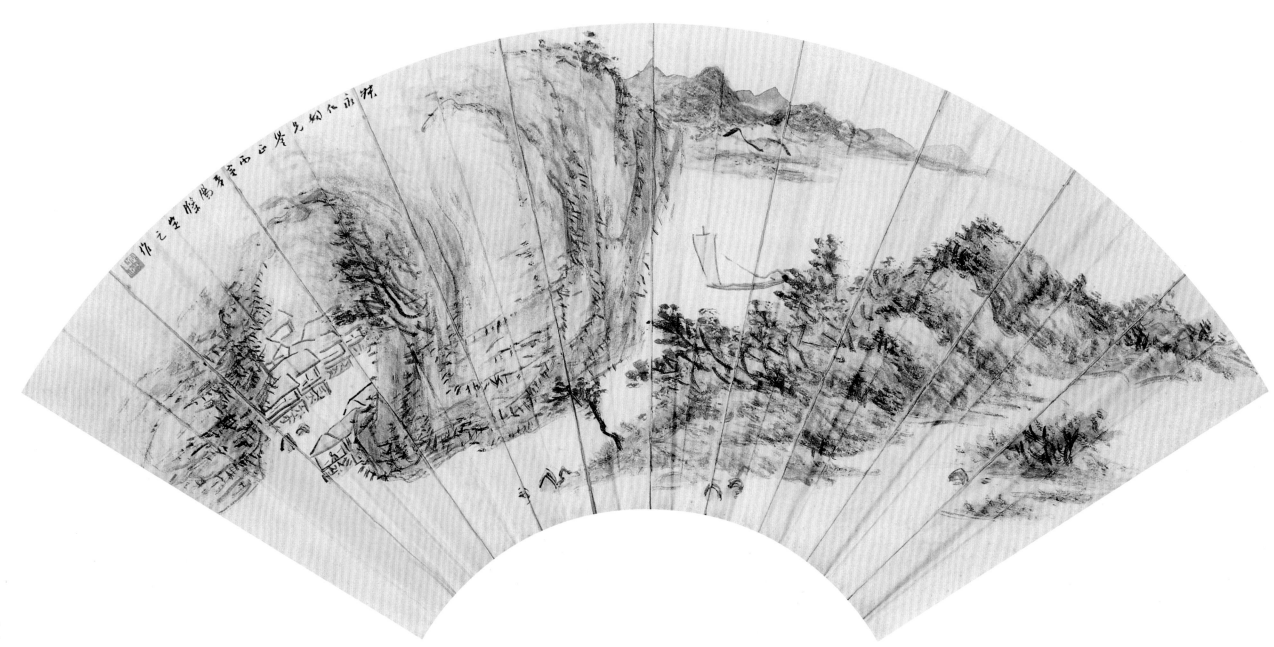

碧山云霁图

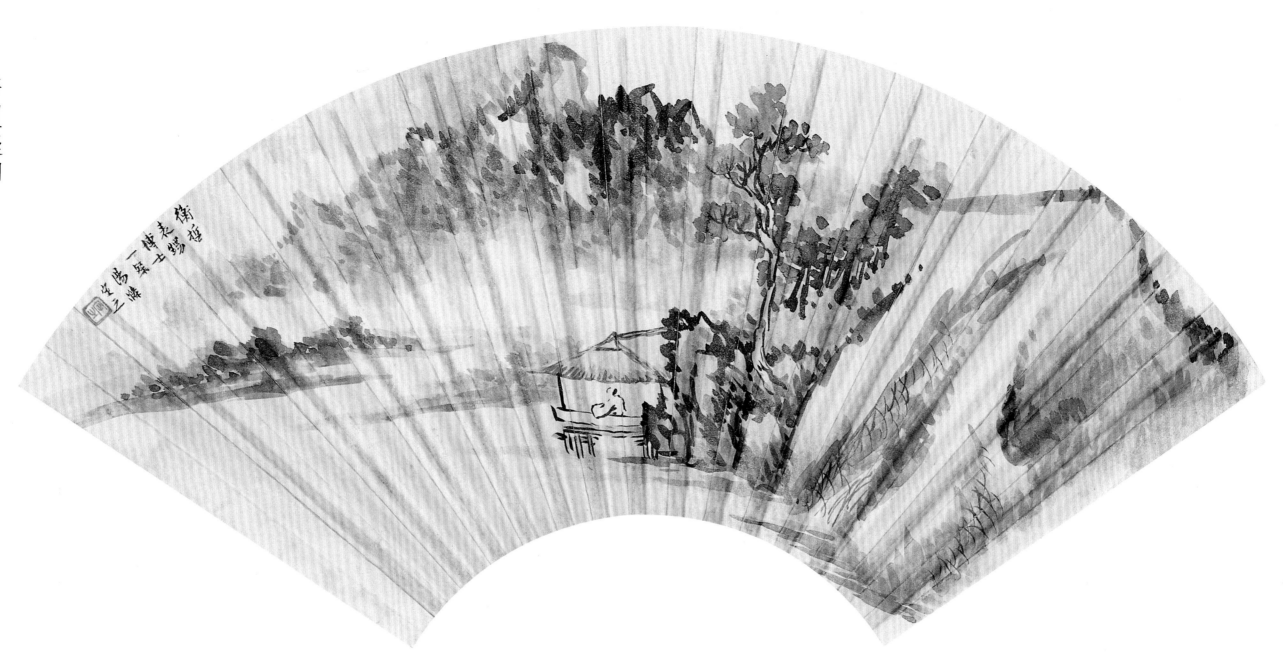

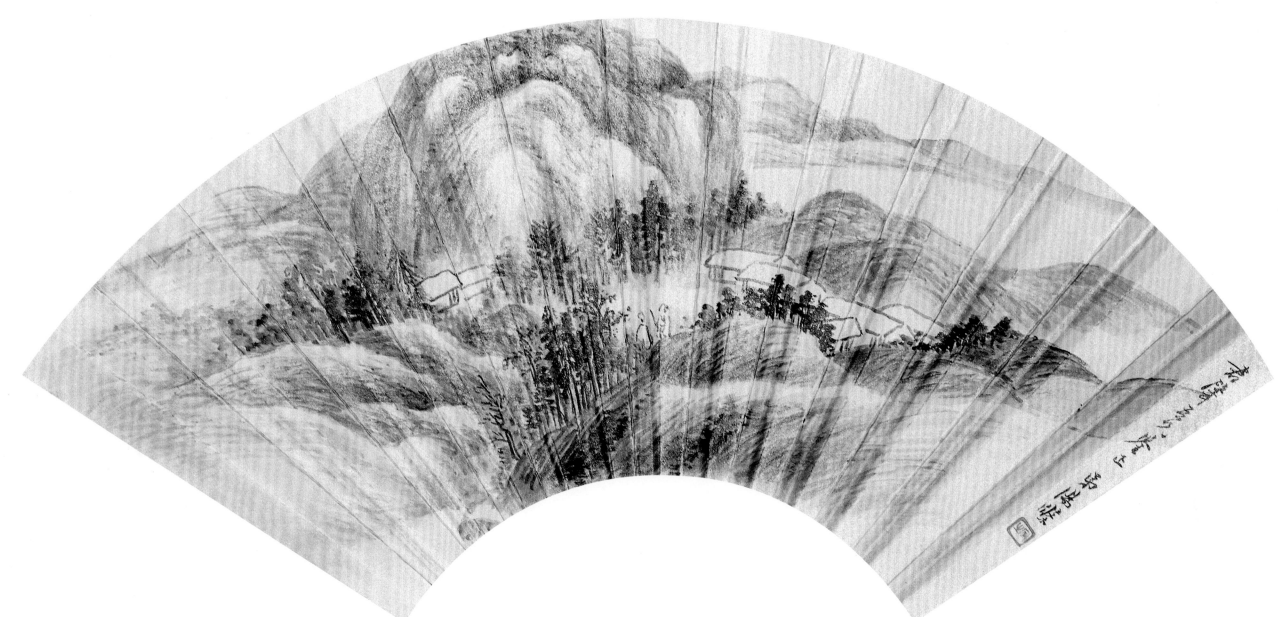

观瀑图

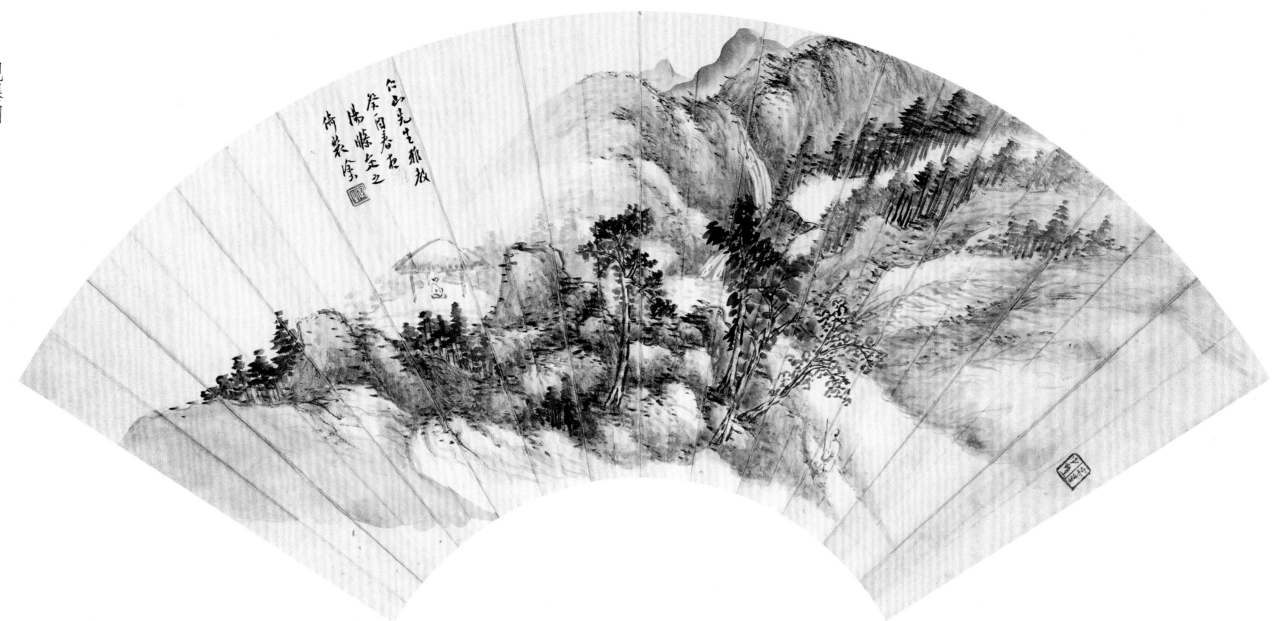

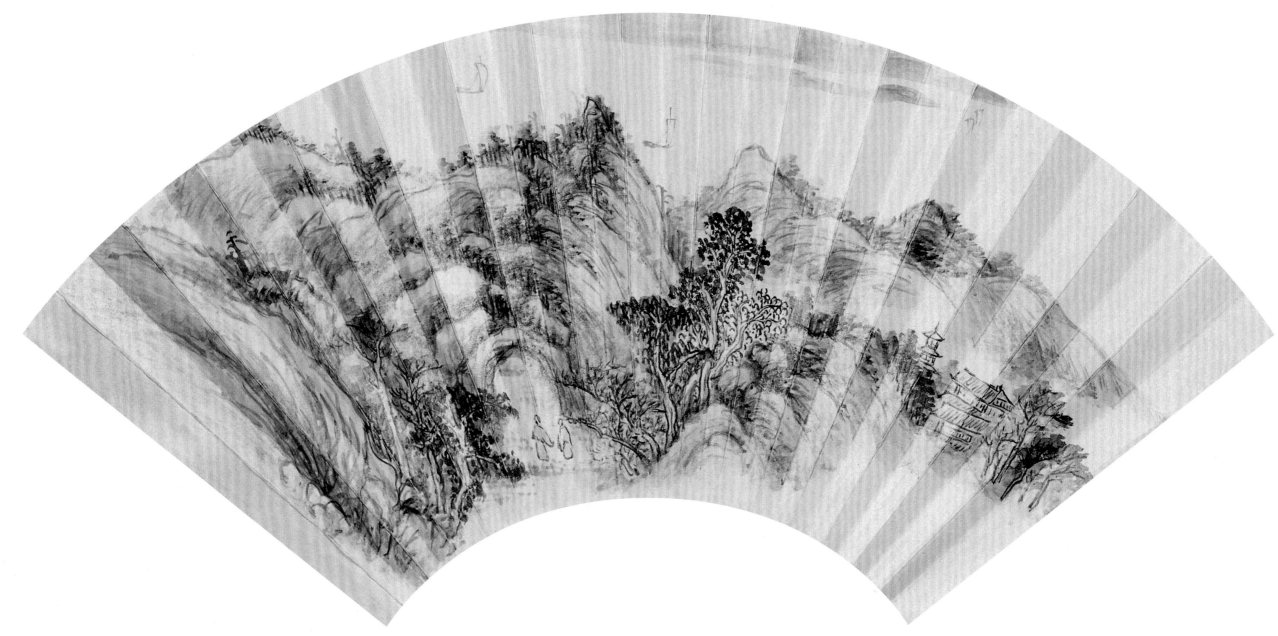

飞
瀑
图

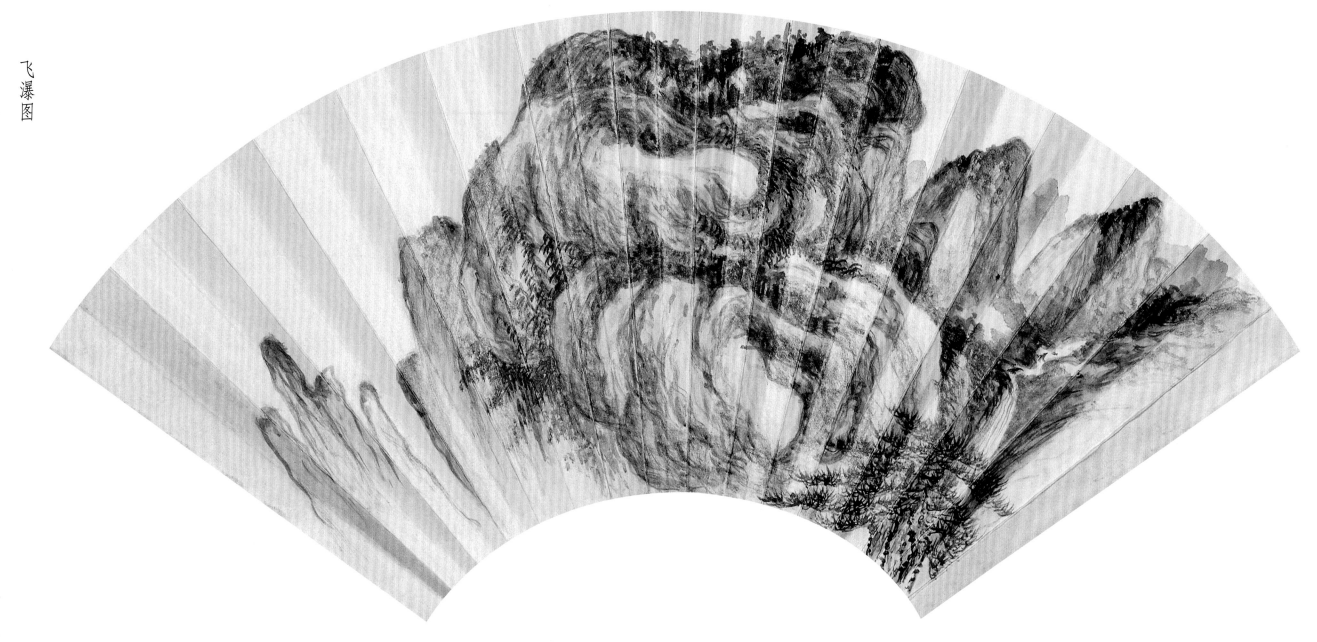

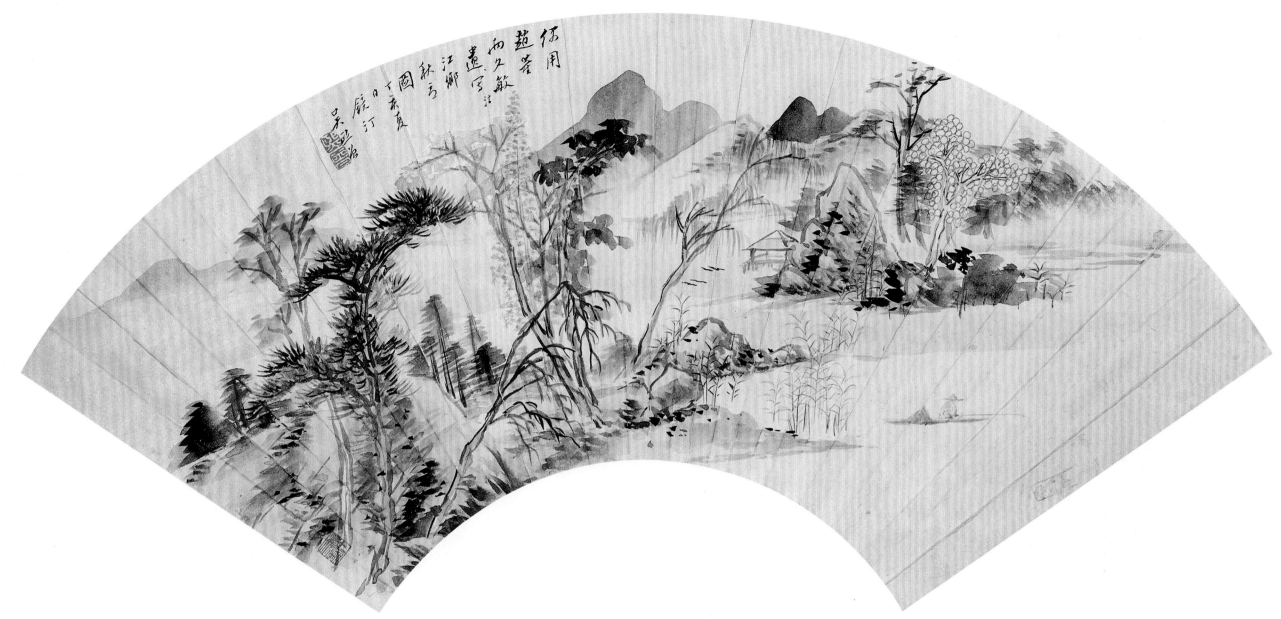

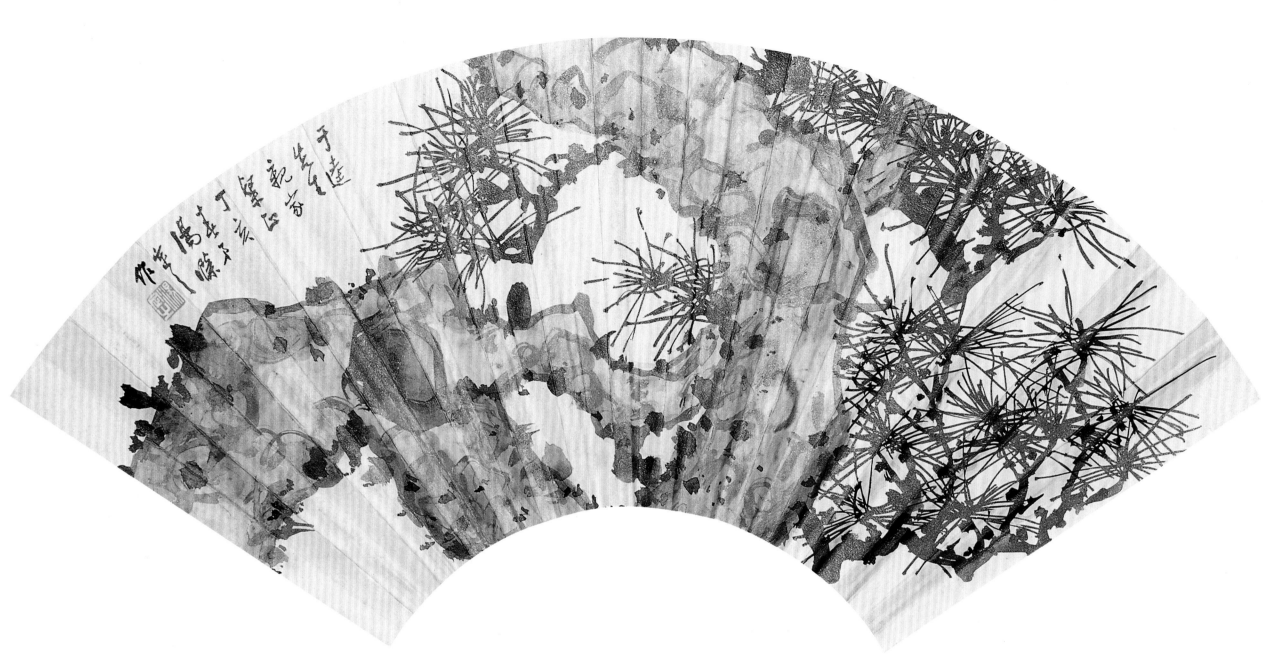

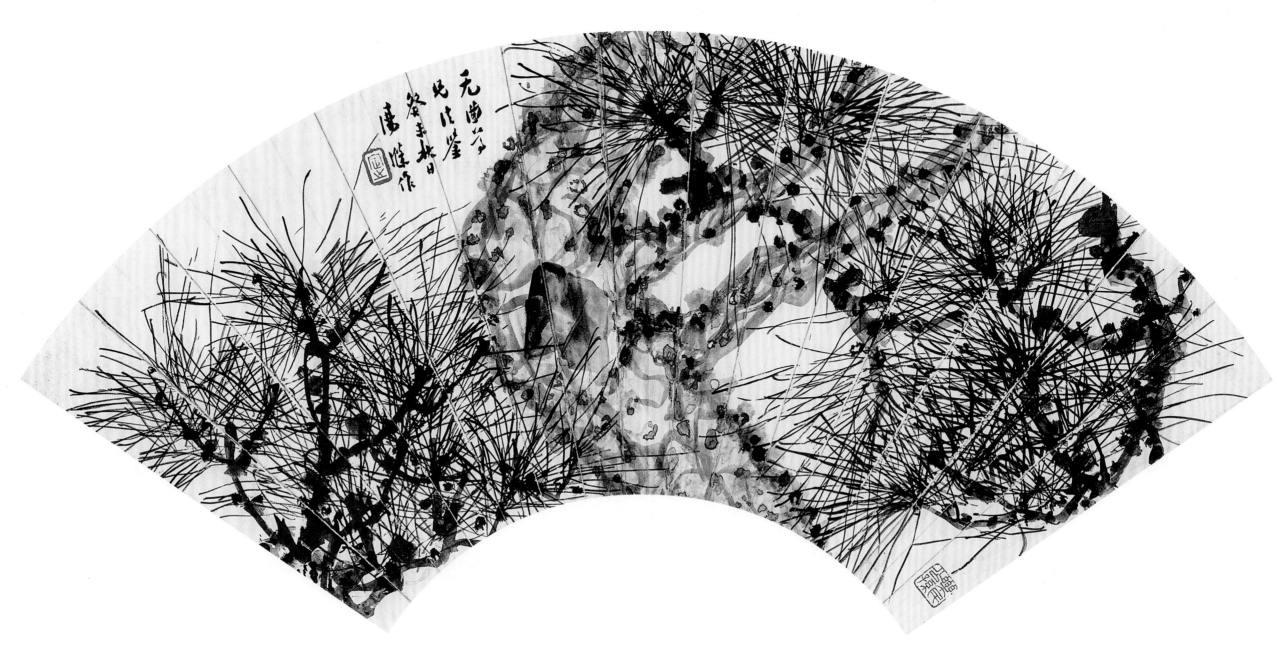

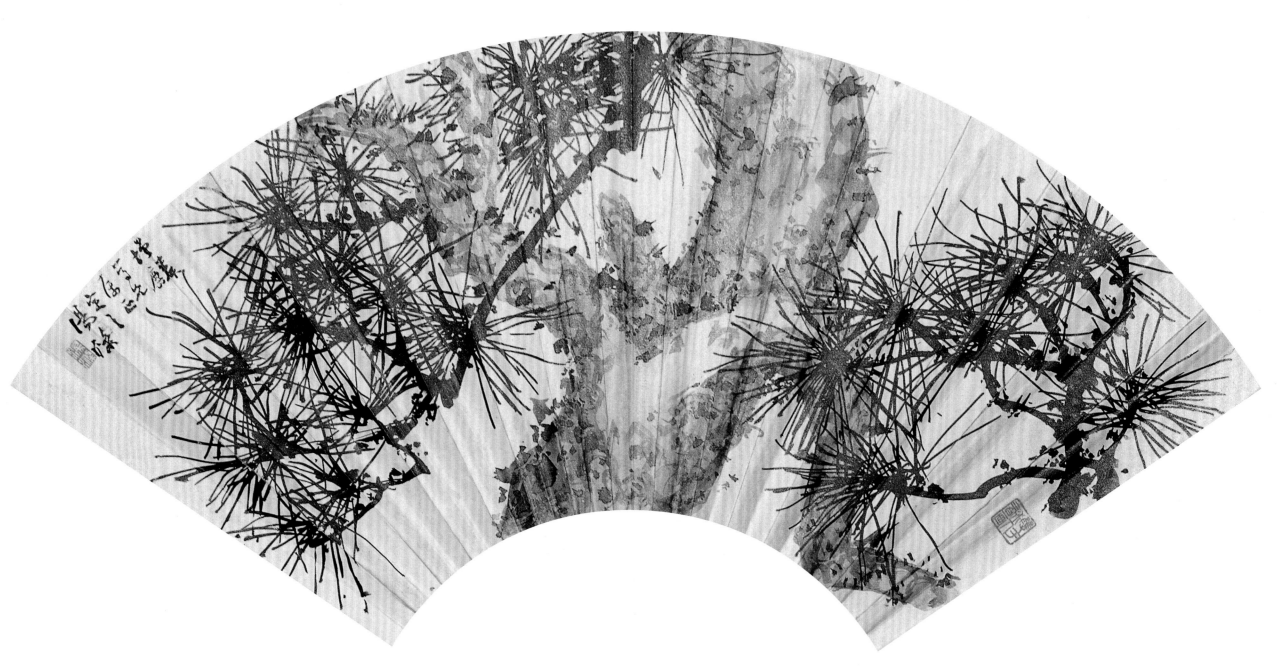

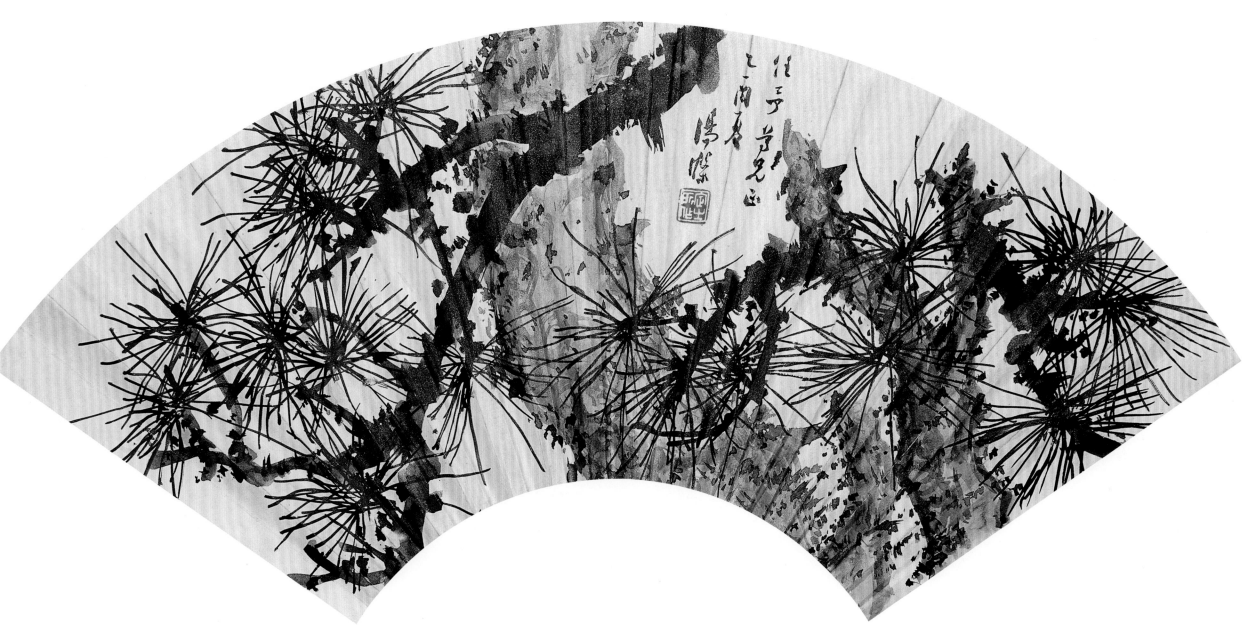

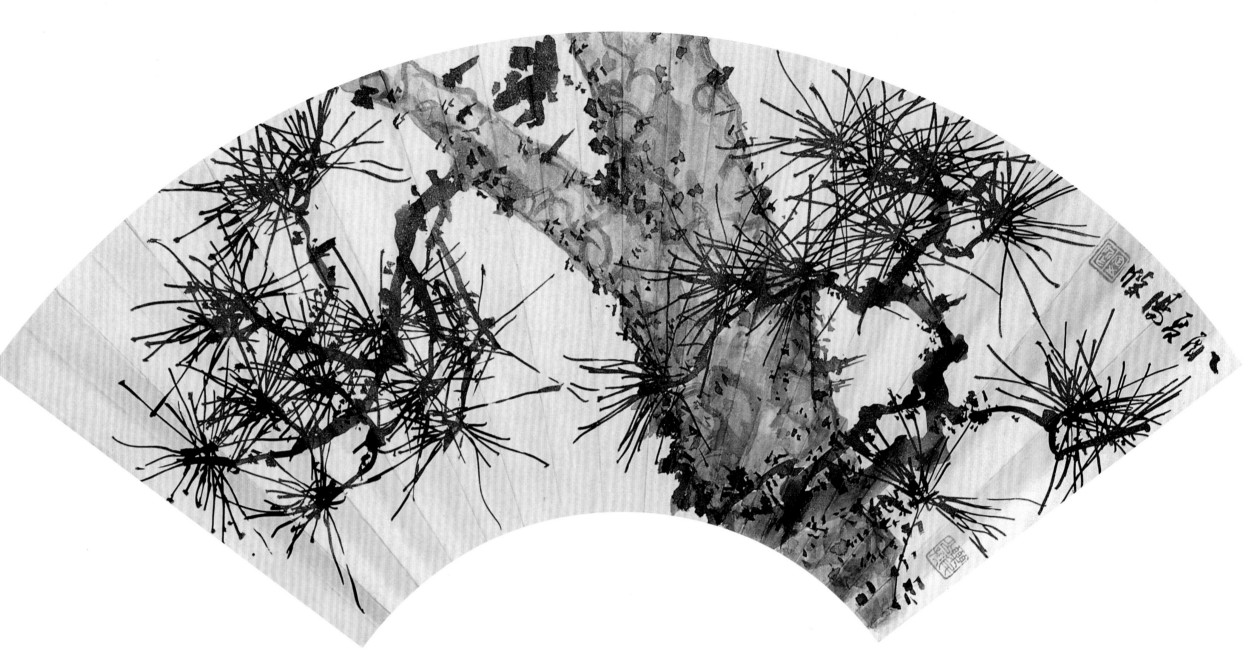

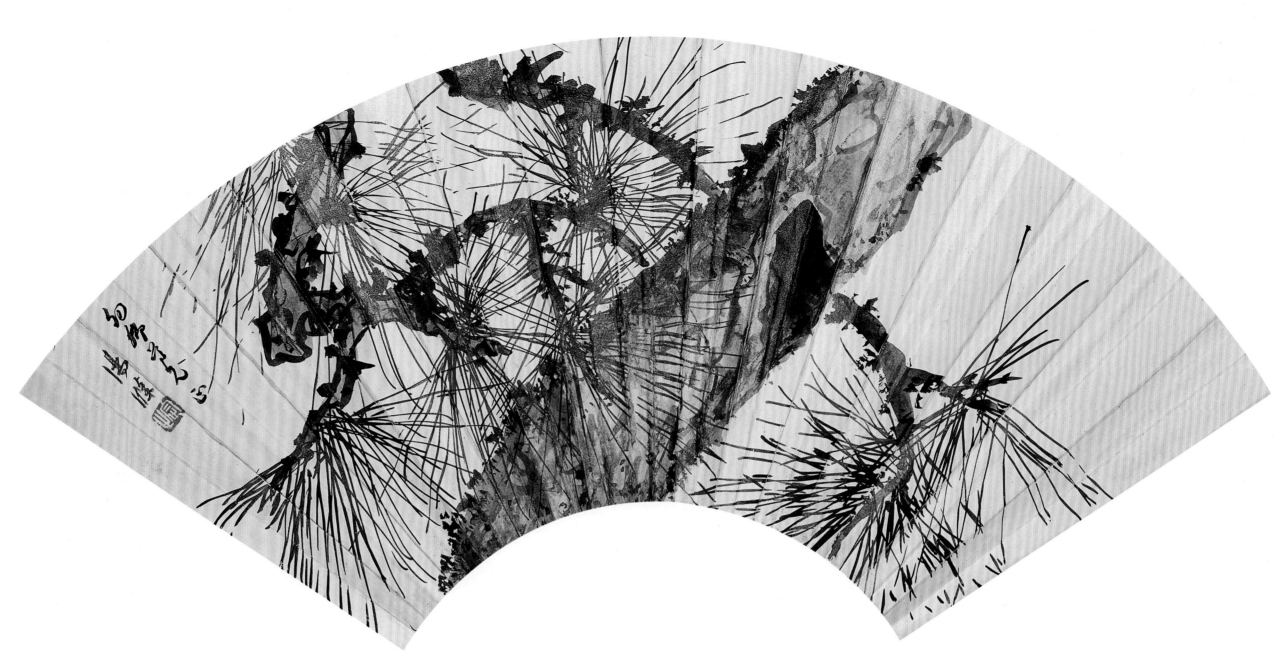

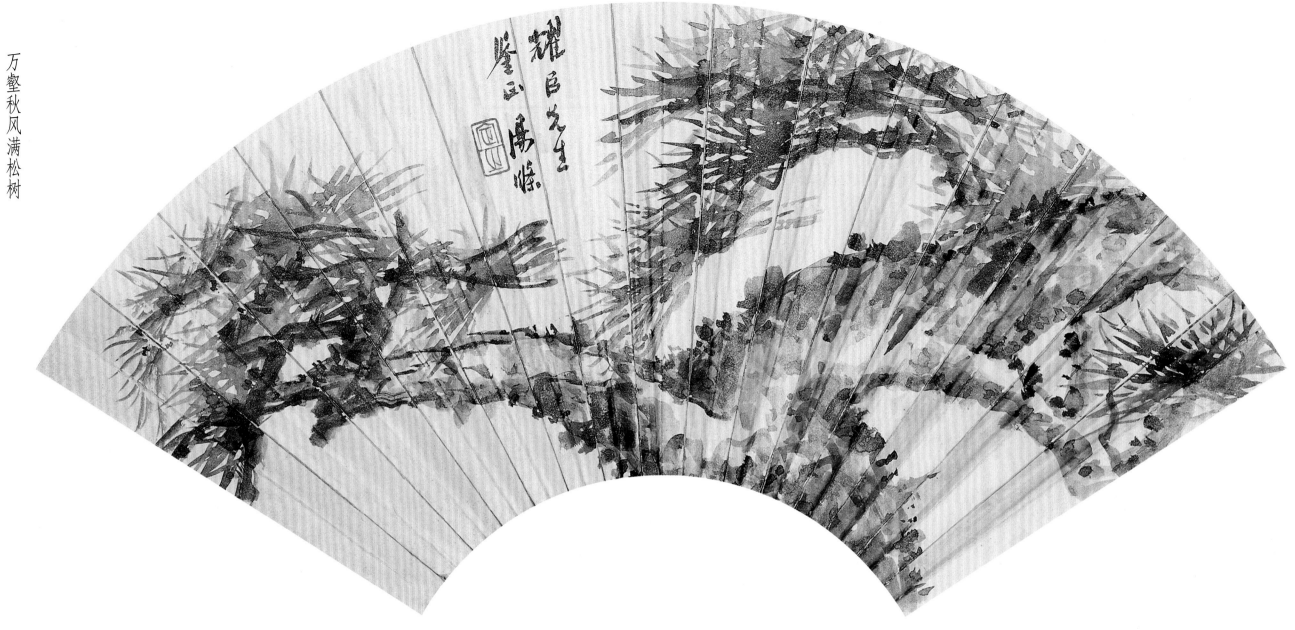

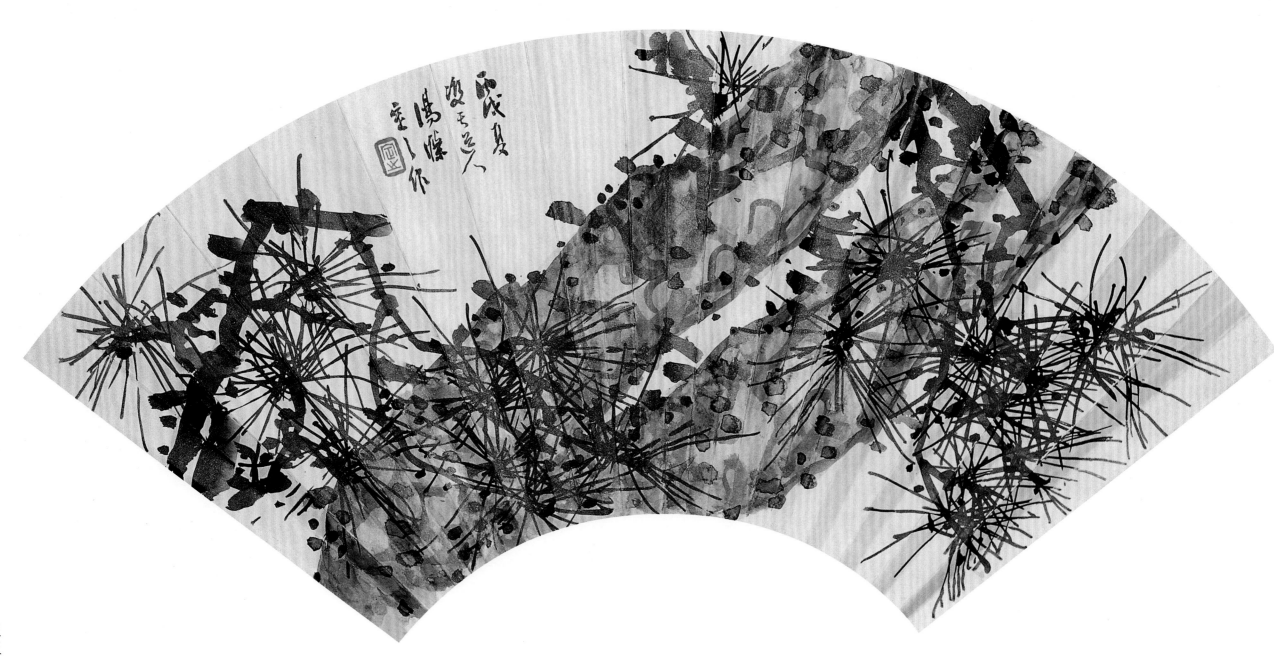

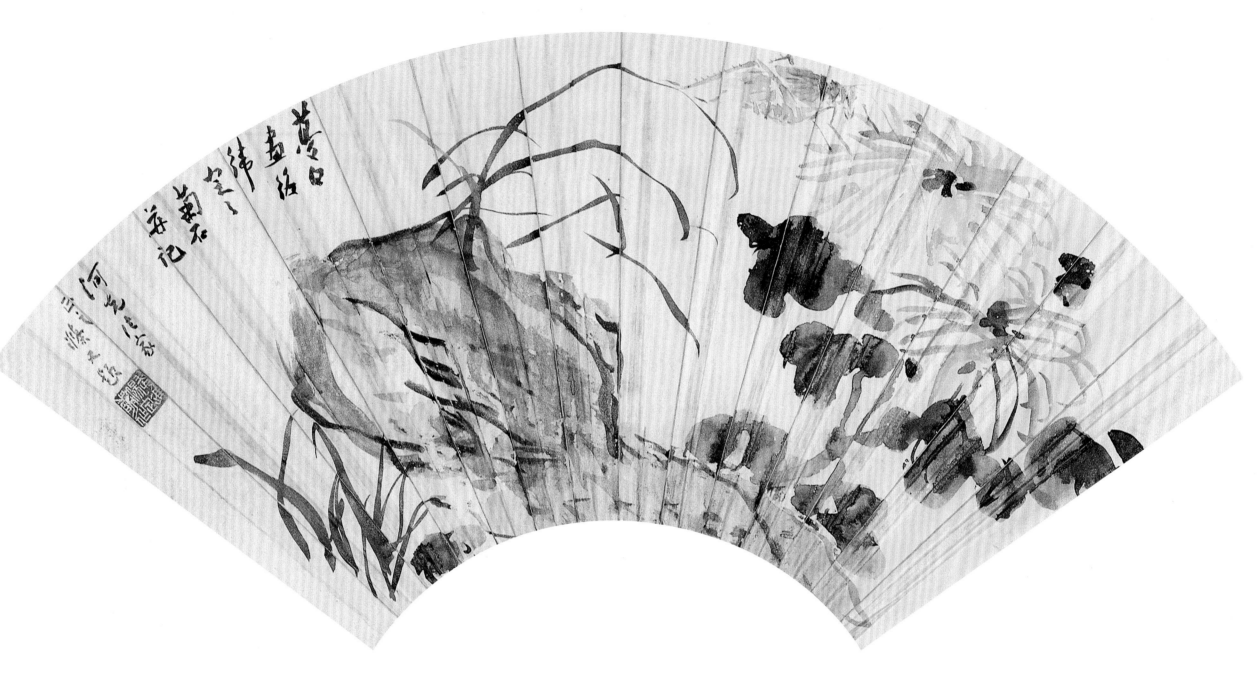

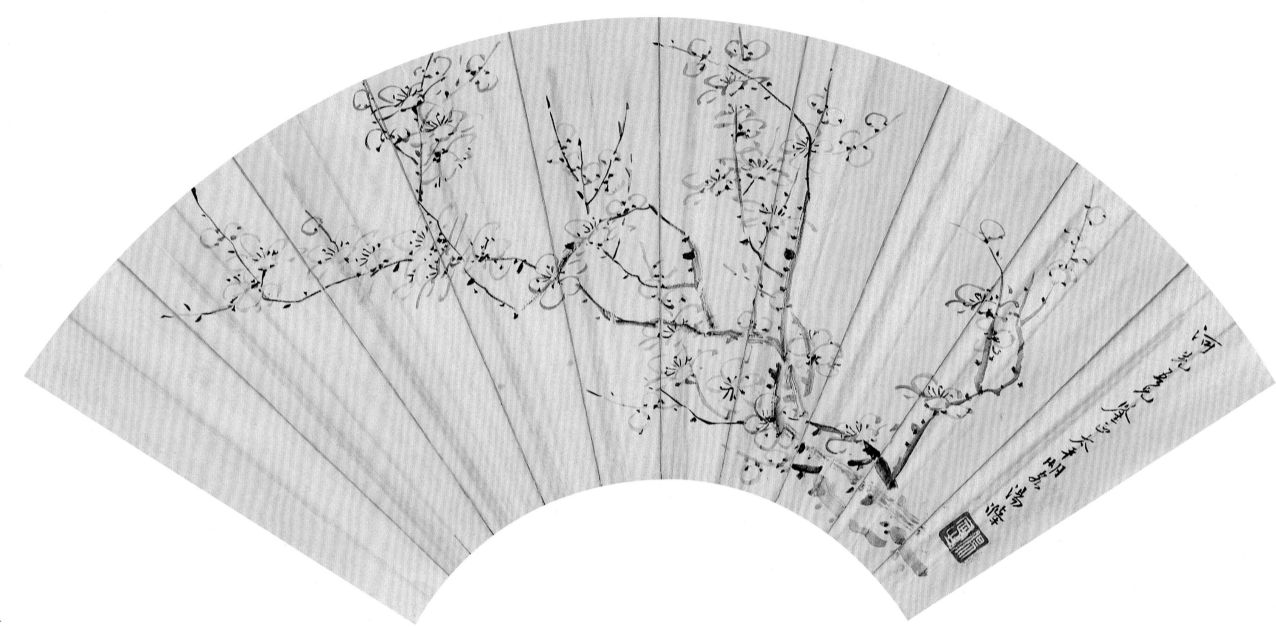

寒梅图

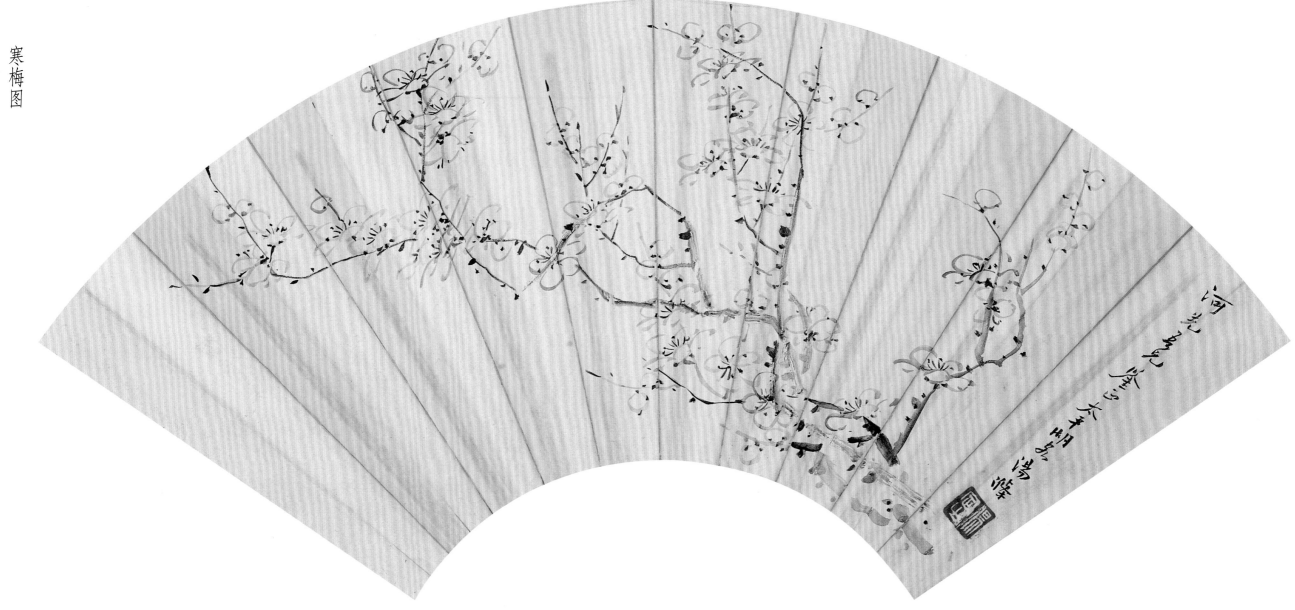

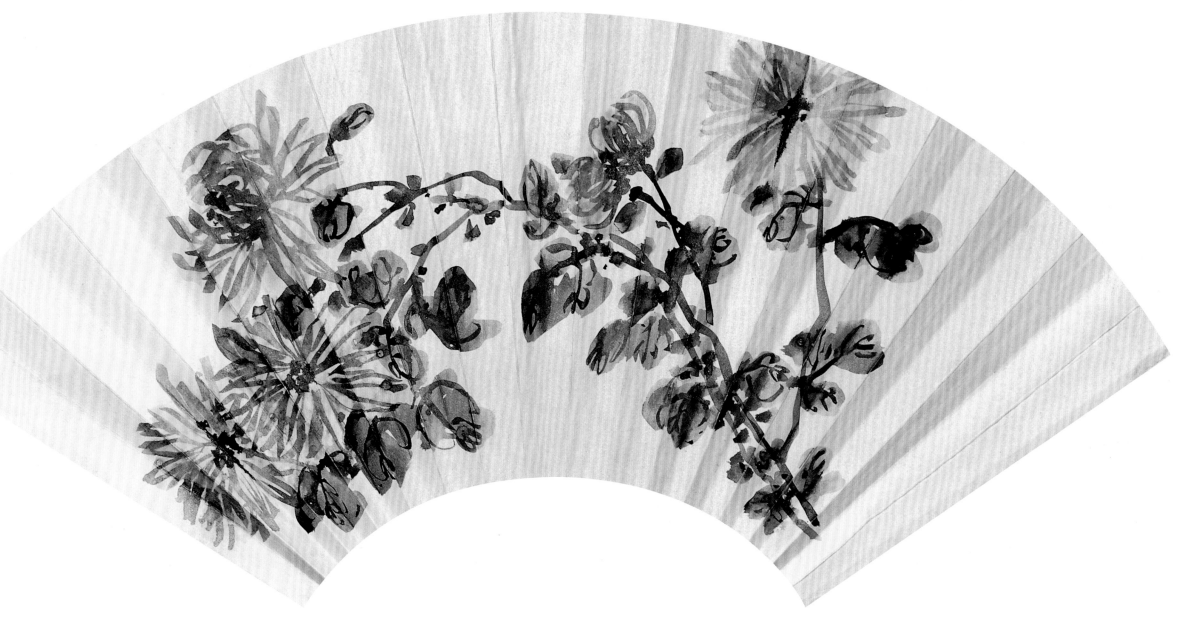

群芳图

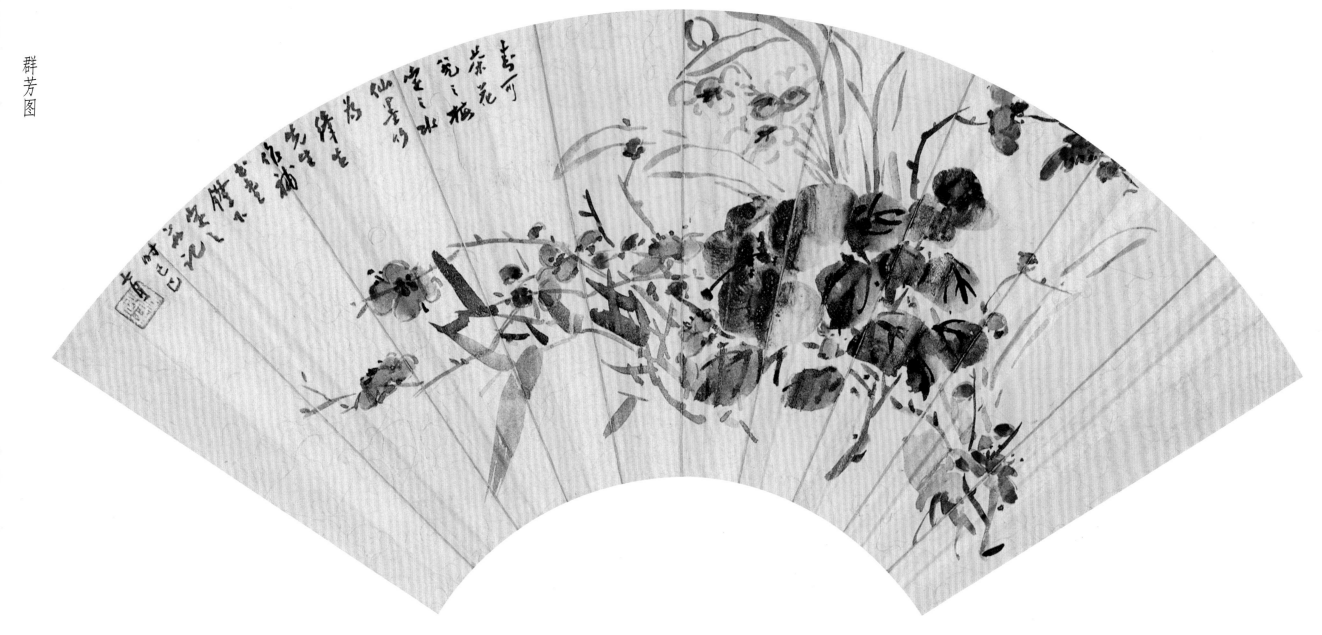

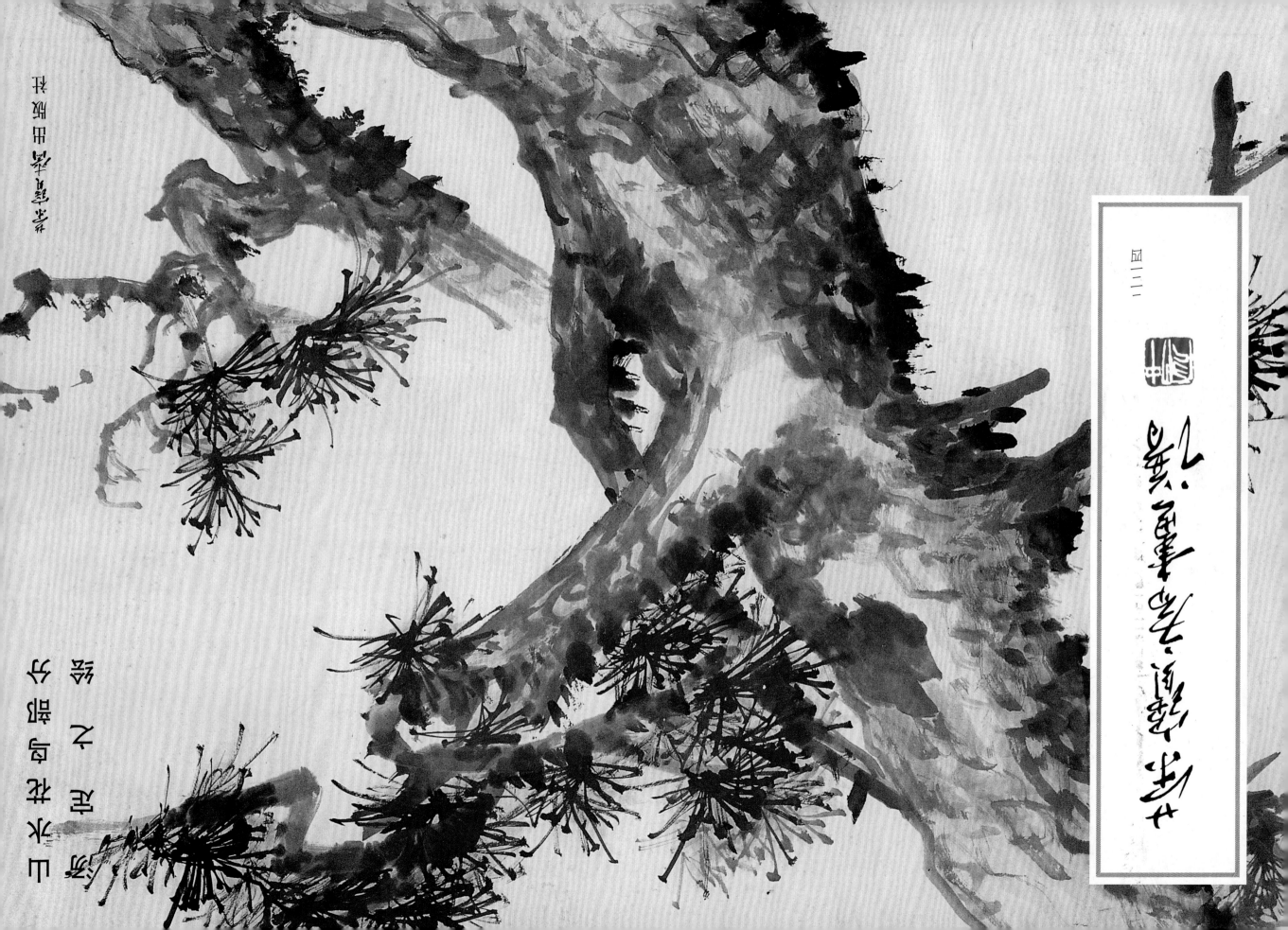